혼자 가는 미술관

이 도서의 국립중앙도서관 출판예정도서목록(CIP)은 서지정보유통지원시스템
홈페이지(http://seoji.nl.go.kr)와 국가자료공동목록시스템(http://www.nl.go.kr/kolisnet)에서
이용하실 수 있습니다.(CIP제어번호: CIP2014018557)

혼자 가는 미술관

초판 1쇄 인쇄 2014년 6월 25일
초판 1쇄 발행 2014년 7월 3일

지은이 박현정
펴낸이 김남중
편집 이수희
마케팅 이재원
사진 이과용 박상국

펴낸곳 한권의책
출판등록 2011년 11월 2일 제25100-2011-317호
주소 121-883 서울 마포구 합정동 411-12 3층
전자우편 knamjung@hanmail.net
종이 월드페이퍼 인쇄.제본 현문인쇄

값 15,000원
ISBN 979-11-85237-06-0 03600

혼자 가는 미술관

기억이 머무는 열두 개의 집

박현정 미술 산문집

한권의책

차례

　초등학교 1학년 때였다. 등굣길에 콘크리트로 만든 땅이 꺼질까 봐 불안했다. 저 밑 지구 속의 아찔한 깊이가 느껴졌고, 뜨거움을 상상하다 보면 발바닥이 간지러웠다. 가끔은 지구 반대편과 마주 걸었다. 구체적인 내용은 기억나지 않지만 이때 쓴 온갖 걱정과 소심함이 지배하는 이야기로 과학부문 글짓기상을 받았다. 중학교에 입학할 때까지도 언젠가 초능력이 생길 것이라고 믿었다.

　입시를 거치고 대학과 대학원에서 사학과 미술사를 공부하면서 점차 공상의 세계에서 멀어졌다. 2003년 일본으로 건너가 흔들리는 땅에서 살면서도 땅이 꺼질 것을 걱정하던 어릴 적 기억을 떠올리지 못했다. 석사 논문을 제출하던 날 아침, 다른 방식의 글쓰기를 꿈꿨고 한국에서 보내온 소설과 시를 읽기 시작했다. 덕분에 언제든지 땅이 꺼질 수 있는 불안한 세계로 다시 돌아왔다. 요즘에는 철로 만든 대교 위를 건너면서도 손으로 만져보지 않으면 의심이 갈 정도로 금세 부서져버릴 것 같은 세상에서 살고 있다.

2012년 봄부터 2013년 겨울까지 열두 편의 글을 썼다. 첫 책을 낼 때와는 달리 몇 번이나 내지 말아야 하나를 고민했다. 그동안 하나의 작품에게 보편타당한 위치를 찾아주는 데 익숙했는데 이 책에서는 전혀 다른 길을 택했기 때문이다. 15년 전 덕수궁 미술관 아르바이트, 동네 카페에서 들은 3호선버터플라이, 이사할 집을 찾다가 만난 세입자까지 연동되는 지극히 사적인, 그래서 누구에게는 오해에 불과한 나의 이해들을 풀어놓았다. 불안과 걱정에도 불구하고 객관성과 보편성을 찾아주는 논문보다 스스로에게 진실을 이야기한다는 체념 아래 책을 묶어내게 되었다.

이 책의 제목처럼 작품에 집중하기 위해서 미술관에 홀로 가라고 당당하게 권하고 싶지만, 나 역시 오랫동안 전시는 누군가와 함께 가는 것이었다. 어렸을 때는 가족과, 대학과 대학원에 들어가서는 같은 전공의 친구들과 보러 가곤 했는데, 혼자 가는 것의 중요함을 알게 된

것은 4년 전이었다. 그 후 2년이 지난 2011년에 출판사 한권의책에서 '혼자 가는 미술관'이라는 부제가 붙은 책을 먼저 제안해주었다. 그러니까 나의 '혼자 가는 미술관력'은 기껏해야 3년 정도밖에 되지 않는다. 그럼에도 불구하고 이 책에 그 첫걸음을 담았다. 작자를 알 수 없는 닭 모양 토기, 십장생도와 이미 세상을 뜬 고종, 프란시스 베이컨, 강덕경은 물론이거니와 다른 생존 작가들과도 이 글을 위한 인터뷰를 따로 하지 않았다. 오롯이 한 작품과 마주했던 어떤 특정한 날의 공간과 기억을 담기를 바랐기 때문이다.

　흔쾌하게 작품 게재를 허락해준 작가 분들, 천경자, 윤석남, 서용선, 배영환, 정재호, 빌 비올라와 미술관 촬영에 협조해주신 관계자 분들께 감사의 말을 전하고 싶다.

2014년 6월,

박현정

아무도 탐내지 않을
고독한 사막의 여왕 되기

그녀는 고독하거나 절망스러울 때면 늘 뱀을 그리고 싶어했다.

○ 서울시립미술관 서소문본관

 그녀가 우리 집에 온 것은 가을이었다. 크고 동그란 눈. 같이 태어난 형제자매 중에 제일 눈에 띄었다고 하더니 그럴 만했다. 보자마자 품에 안기면서 살갑게 구는 폼이 도도한 매력은 없었지만, 함께 산책을 나서면 누구나 발걸음을 멈출 정도로 미모만큼은 대단했다. 사람들이 환호성을 지를 때마다 그녀는 깜짝 놀라 움찔거리다가도 이내 특유의 사교성으로 몸을 흔들었다. 심지어 동네 슈퍼에서 처음 만난 젊은 여자 품에 안겨 사라진 적도 있었다. 종종 그녀를 찾아다니던 엄마는 아무래도 머리가 조금 나쁜 것 같다고도 했지만 실은 지조 없음을 탓하는 것이었다. 첫인상과는 달리 그녀가 명민하다는 것을 아는 데에는 오랜 시간이 걸리지 않았다. 점차 가족과 가족 아닌 사람을 구분하게 되더니 카페에서는 통기타 소리를 음미하고, 적게 먹고 맵시 있게 걸었다.

 그녀가 집에 온 지 2년이 넘었을까. 그때만 해도 서울과 경기도를 오가는 생활을 하는 탓에 시골집에 그녀를 혼자 두는 경우가 종종 있었다. 맘에 걸렸지만, 처음에 습관 들이기 나름이라고 누군가 조언

했다. 그날도 서울에 와 있었는데 저녁에 경기도 집에 가야 할 일이 생겼다. 차에 시동을 걸고 가로등 없는 컴컴한 길을 달려 집에 들어서자 더한 어둠 속에서 그녀가 떨고 있었다. 나를 보자마자 달려들며 안아달라고 조르는데 평소의 침착함과 우아함은 어디 가고 버림받은 연인처럼 굴었다. 내가 일을 하는 동안 계속 발목에 달라붙더니 불을 끄고 잠자리에 들었는데도 그녀는 방을 빙빙 돌기만 했다. 뱀이었다면 어디도 가지 못하게 내 몸을 칭칭 감아두었을 텐데 그러기에 그녀의 몸은 짧았다. 앞다리론 겨우 내 오른쪽 귀를, 뒷다리론 내 왼쪽 귀를 덮더니 허리를 구부려 머리를 감쌌다.

밤이 찾아오면 어두워진다는 것, 가족은 일이 있어 나갔을 뿐이고 버려진 게 아니라는 걸 모르는 그녀가 모자라거나 측은하다는 생각은 들지 않았다. 종종 나 역시 알 수 없는 일로 가득한 세상에서 막막했고, 실체를 알 수 없는 우주를 늘 머리 위에 지고 있다는 점에서 그리 다르지 않았으니까. 그날만큼은 섣불리 그녀에게 괜찮다고 위로의 말을 건네는 대신 조용히 기다렸다. 그녀와 나 사이에는 원래 서로 제대로 알아들을 수 있는 언어가 없었던 덕분에 이제 조그만 사각의 방에 누워 같이 어둠을 보는 일만 남았다. 최대한 몸을 늘려 내 머리를 포박한 뒤에도 그녀는 여전히 자신의 감정을 부들부들 떠는 진동으로 전해주고 있었다. 네 꼴이 마치 털 난 헬멧 같다고 놀리려는 순간, 부릉부릉 시동이 걸렸다. 내 손조차 보이지 않는 어둠 속에서 몸 전

체로, 방 구석구석으로 그녀의 떨림이 퍼져 나갔다. 사방의 벽이 사라지는가 싶더니 어느새 우린 검고 거대한 오토바이에 앉아 있었다. 그리고 그녀의 몸에서 시동이 꺼졌을 때 우린 우리도 모르는 어딘가를 함께 날았다. 낮지만 고요한 비행이었다.

2

"나는 홀로 우주 공간에 떠 있는 것 같았다.
걷잡을 수 없는 고독이 거울을 치면서 나를 울게 했다."

– 천경자

화면 전체를 차지한 나체의 여자보다도 그 옆에 앉은 개에게 먼저 시선이 갔다. 천경자의 「누가 울어 2」(1989)를 보고 이미 8년 전에 죽은 개, '대추'를 떠올린 것은 당연했다. 개들의 세상에서는 각자가 매우 다른 얼굴이겠지만 같은 품종의, 같은 털색을 가진 개들에게서는 종종 그녀의 모습이 보였다. 화면 속 알몸의 여자가 깔고 있는 검은색 천이 하늘을 나는 양탄자처럼 느껴진 건 그날 밤 대추와 같이 탔던 오토바이 덕분이었다.

천경자 역시 '환상 여행'을 같이할 동반자로 개를 그려넣었다는 것

● 천경자 「누가 울어 2」

1989, color on paper, 79×99cm

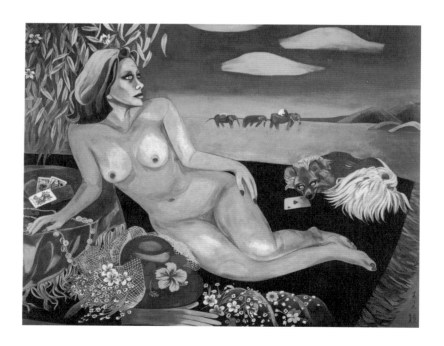

을 알았을 때 그날의 고요했던 비행을 떠올렸다. 그리고 나와 같은 종인 인간 친구들과 보낸 어떤 밤보다 '한낱' 개와 아무 말 없이 어둠을 바라봤던 그날을 더 자주 떠올렸다는 것을 깨달았다. 천경자는 환상 여행을 떠나는 검은 천 위에 애견 말고도 평소에 즐겨 손에 쥐었던 트럼프와 장갑을 그려 넣었다. 그러고 보니 전부 말이 통하지 않는 것뿐이다.

이 그림을 본 뒤로 천경자는 나에게는 무엇보다 '개'의 화가로 기억되었지만, 실은 그녀에겐 '뱀'의 화가라는 이름이 더 익숙하다. 일제강점기에 도쿄로 유학을 갈 정도로 유복한 집에서 태어났지만, 아버지의 사업 좌절, 여동생 옥희의 죽음, 첫 결혼의 실패, 유부남과의 사랑으로 모든 것이 뒤엉켰던 시절이 그녀에게도 있었다. 여동생이 폐결핵으로 죽어가는데도 스트렙토마이신을 살 돈이 없었던 그녀는 의사가 되라고 했던 아버지의 말을 거역하고 화가가 된 자신을 뒤늦게 책망했다. 유부남이었던 애인을 대문 밖에서 하염없이 기다렸던 시절이기도 했다.

'비상구'를 찾아 방황하는 그녀의 발길을 잡은 건 다름 아닌 광주역 앞 뱀집이었다. 세상 사람들이 다들 징그럽다고 고개를 돌리는 짐승이라는 걸 그녀가 모를 리 없었다. 발 많은 지네도 땅을 기는데 발없는 뱀이 대나무를 타서 흉측했고, 개중에는 일 년 이상 먹지 않아도 죽지 않는 것이 있어 지독하다 욕먹었다. 아무도 영특하다, 인내심

있다고 칭찬하지 않았다. 눈꺼풀이 없는 모양이 사랑하는 사람을 계속 쳐다보는 스토커를 닮았다고 꺼렸고, 태어나면서 제 어미를 죽인다는 살모사殺母蛇에게는 있지도 않은 죄를 물었다. 천경자에게도 어린 시절 방이나 부엌으로 기어들어와 기겁하게 했던 뱀은 "학대하고 싶은 감정"까지 불러일으키는 추물이었다. 그런데도 그녀는 뱀이라도 그리지 않으면 견딜 수가 없었다고 그 시절을 기억한다.

1951년 어느 날, 부산의 한 다방이 사람들로 가득 찼다. 스물여덟의 젊은 여자가 뱀을 그렸다는 소문이 퍼졌기 때문이었다. 그녀를 단숨에 유명하게 만든 「생태」에는 서른다섯 마리의 뱀이 등장한다. 사람들의 차가운 시선 따위 관심 없다는 듯 혀를 날름거리는 폼이 스스로가 아름답다는 확신에 가득 차 있다. 몸 전체가 늘씬한 다리인, 이 나르시시스트 뱀은 대놓고 서로 뒤엉키는 신기를 보이며, 자신들을 보고 또다시 경악할 사람들을 비웃는다.

이 작품을 그리기 위해 유리 상자 속에 꽃뱀과 독사를 집어넣고 연필을 들고 다가섰던 천경자는, 뱀의 눈이 개구리 새끼처럼 둥글고 사랑스럽다는 걸 깨닫고 되레 실망해버리고 만다. 자신을 끈질기게 괴롭히는 징글징글한 뱀 같은 삶을 가둬두고 '학대'할 마음이었겠지만, 뱀에게서도 아름다움을 발견하고 마는 자신에게 실망한 것인지도 모른다. 이미 서정주가 생명의 징그러움과 아름다움에 대해 "아름다운 배암…… 얼마나 커다란 슬픔으로 태어났기에 저리도 징그러운 몸뚱

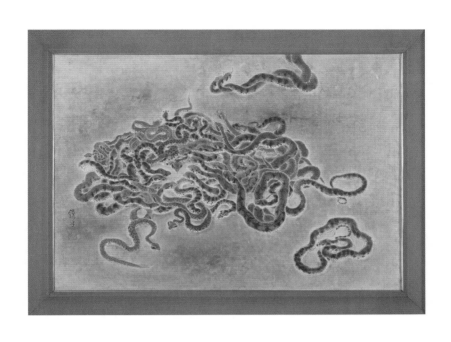

● 천경자 「생태」

1951, color on paper, 51.5×87cm
서울시립미술관 소장
도판 서울시립미술관 제공

어리냐"라고 체념했듯. 기침을 하며 죽어가는 여동생의 젖가슴이 여전히 아름다워 절망했던 천경자는 자신이 사랑했던 서른다섯 살 뱀띠 남자와 이룰 수 없었던 운명을 같은 숫자의 뱀으로 새겨넣었다. 이후 그녀는 고독하거나 절망스러울 때면 늘 뱀을 그리고 싶어했다. 어느 날 유리 상자 속의 뱀들과 함께 이미 한번 먼 곳으로 환상 여행을 다녀왔기 때문인지도 모른다.

3

"그렇다. 사막의 여왕이 되자. 오직 모래와 태양과 바람. 그리고 죽음의 세계뿐인 곳에서, 아무도 탐내지 않을 고독한 사막의 여왕이 되자."

— 천경자

천경자는 1974년 18년간 재직한 홍익대학교 교수직을 사임하고 아프리카로 스케치 여행을 떠났다. 어릴 적부터 지도를 펴놓고 꿈에 젖어 동경했던 곳이었다. 그녀는 「내 슬픈 전설의 49페이지」(1976)에서 킬리만자로를 뒤로한 아프리카 평원 위의 사자, 기린, 표범과 함께 코끼리 등에 엎드린 나체의 여인으로 다시 태어났다. 화면 속에 등장하는 사람이나 동식물은 모두 자신의 분신이자 산고의 고통을 남긴 자

식과 같다고 그녀는 말했다.

그런데 1991년 초, 서울 강남의 어느 화랑에서 허락도 없이 작품전이 열리고, 미술관에서 그녀가 그리지도 않은 미인도 900장을 복사하는 일이 벌어졌다. 천경자는 위작임을 주장했지만, 한국화랑협회 감정위원회는 진품이라고 주장하면서 자신의 작품을 알아보지도 못하는 '정신 나간 화가'로 내몰았다. 그녀가 택한 대항 방법은 절필 선언이었다.

그러나 큰딸이 있는 미국으로 건너간 후 식물원과 동물원을 돌아다니며 스케치를 하는 슬픈 자신을 발견했다고 한다. 스스로에게 죽음과 다름없을 절필까지 선언하고 만 그녀는 그 이전부터도 인터뷰나 에세이에서 '고독'이나 '외로움'의 고통에 대해 자주 언급했다. 그 당시 한국 화단에서 채색화를 그리기로 결심한 순간 고독한 화가의 운명을 스스로 짊어진 셈이다. 채색화는 일본화로 매도되는 거친 방식이 대입되던 시절이었지만, 그녀는 화려한 색채를 쓰는 데 주저하지 않았다.

1998년 천경자는 자신의 작품 93점을 서울시립미술관에 기증했고, 서소문본관 2층에는 '천경자의 혼'이라는 이름을 단 상설전시실이 마련되었다. 도쿄 유학 시절 그렸던 도안화, 자화상 등 1940년대부터 1990년대에 그려진 작품들로 이곳에는 일 년 내내 그녀의 혼불이

꺼지지 않는다. 전시실에 들어섰을 때 먼저 눈길을 끈 것은 그녀의 작업 공간을 재현한 '화가의 방'이었다. 색색의 동그란 물감 접시와 붓, 평소에 즐겨 치던 카드로 둘러싸인 자신의 왕국에서 검은색 베네통 티를 입은 모습이 당당했다. "홀로 우주 공간에 떠 있는 것 같던" 그녀가 수없이 떠났던 환상 여행의 진원지가 그곳에 있었다. 우연히도 사진 속의 그녀 뒤로는 '대추'를 만났던 「누가 울어 2」가 세워져 있었다. 65세가 된 그녀가 미국의 중서부 여행을 마치면서 그린 그림 속 배경에는 추억 속의 아프리카가 펼쳐진다. 꽃 모자와 트럼프, 개와 함께 검은 양탄자를 타고 도착한 장소는 아프리카. 1974년 "고독한 여왕"이 되겠다며 떠났던 바로 그곳. 그녀는 고독의 고통을 토로하면서도 스스로 외로움을 향해 머나먼 여행을 떠난 셈이다. 아무도 탐내지 않을 고독한 사막의 여왕으로, 이 세상에서 여왕이 되는 그녀만의 방법을 찾아.

○ 「화가의 방」
'천경자의 혼' 전시실 내부
사진 서울시립미술관 제공

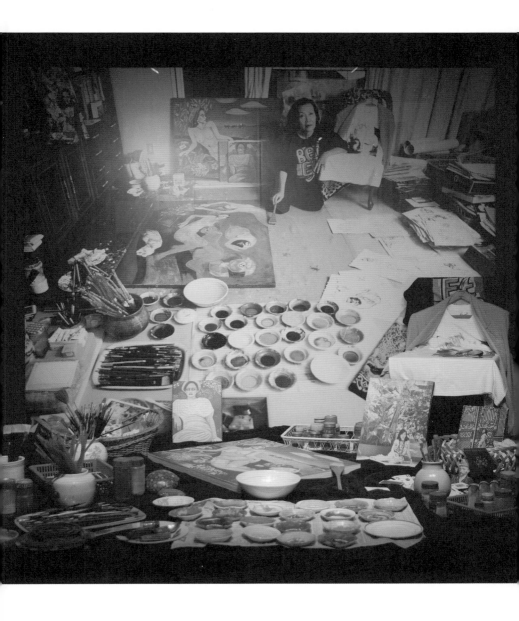

황금의 링
– 아름다운 지옥

그때 우린 분명 함께 링에 올랐다.

● 삼성미술관 플라토

1

연달아 시험이었다. 전기 대학은 떨어지고 후기는 붙었지만, 이미 재수를 하기로 마음먹은 뒤였다. 이름 있는 재수 학원에 들어가기 위해서는 입학시험을 봐야 한다고 들었다. 며칠 전에는 합격한 여자대학의 선배에게서 신입생 환영회에 나오라는 전화를 받았다. 그 학교를 다니는 사람에게 재수를 할 거라는 말이 쉽게 나오지 않았다. 어떻게 말을 꺼낼지 몰라 숨을 삼키자 선배는 금방 눈치를 챘다. 열심히 공부하라는 쾌활한 목소리 때문인지, 다시는 못 볼 것을 알기 때문이었는지 전화를 끊고 나서 그녀를 만나고 싶어졌다.

노량진 대성학원에 들어간 첫날. 아직 말을 트지 못한 120명의 재수생이 앉아 있는 교실은 조용했다. 내가 속한 반은 여자가 스무 명으로 가장 적은 편에 속했고 사방이 다 남학생이었다. 꼬박 6년 동안 여중, 여고를 다녀서인지 반경 1미터 이내에 또래 남학생이 앉아 있는 상황이 어색했다.

점심시간이 되어 고개를 숙이고 도시락에만 집중하는데 누군가 톡

톡 내 등을 두드렸다. 돌아보니 내 뒤에 앉은 여학생도 짝이 다른 반 친구와 점심을 먹으러 나갔는지 외톨이였다. 점심을 같이 먹겠냐는 말에 고개를 끄덕이고 보온 도시락과 반찬통을 하나씩 뒤쪽 책상으로 옮겼다. 그녀의 검은색 가죽점퍼, 빨간 매니큐어가 눈에 들어왔고 난 또 잠시 숨을 삼켰다. 밥을 먹으며 그날 우린 무슨 얘기를 나눴을까. 집은 어디며, 대학은 어딜 봤었는지, 무슨 과를 지원했었는지 물었는지 모른다. 기억이 나는 건 어색하게 주고받은 존댓말과 빨간 매니큐어 덕분에 우리가 더 이상 고등학생이 아니라는 걸 깨달았다는 것이다.

원래 공부를 할 때 음악을 듣는 습관은 없었지만, 이게 웬걸. 자율학습 시간이 되자 120명의 학생 중 적어도 70명의 귀에는 이어폰이 꽂혀 있었다. 나도 삼촌이 외국에서 사다준 아이와 워크맨을 들고 학원에 나오기 시작했다. 점차 말을 트게 된 친구들이 하나둘씩 음악을 들려주고 싶어했기 때문이다. 자신이 좋아하는 음악을 들려주기, 그리고 카세트테이프를 사서 선물하기. 우린 그해 서로에 대한 관심을 그렇게 표현했다. 내 두 줄 앞에 앉았던 여학생은 클래식만 들었고, 빨간 매니큐어의 그녀는 록만 들었다. 그녀가 처음 빌려준 테이프는 '할로윈'.

좀 시끄러울지도 몰라.

그녀는 조심스럽게 테이프를 건넸다. 과연 이 소리가 조금이라도 교

실로 퍼져 나갔다가는 큰일이겠다 싶을 정도로 남자들이 악을 썼다.
난 그녀에게 다른 록도 조금 더 들어보고 싶다고 했다. 그녀는 눈을
동그랗게 떴다. 다음 날 아침 그녀가 내민 쇼핑백에는 자그마치 스무
개는 되어 보이는 테이프가 들어 있었다. 이번에는 내 눈이 커졌다. 스
키드 로, 건즈 앤 로지스, 익스트림, 메가데스… 차곡차곡 쌓인 테이
프를 하나씩 들면서 나도 모르는 사이에 그녀가 좋아졌다.

그즈음, 점심시간을 알리는 벨이 울리는 동시에 반 전체가 웅성웅
성 소란스러워졌다. 삼수생 몇을 중심으로 토요일에 학원 끝나고 MT
를 가자는 얘기가 나왔다. 이렇게 만난 것도 인연인데 본격적으로 공
부를 시작하기 전에 친목을 나누자는 취지였다. 묘한 설렘으로 교실
이 들썩이기 시작했을 때 한 남학생이 손을 들었다. 갑자기 학급회의
같은 분위기가 조성되었고, 그 학생은 지금은 그럴 때가 아니라는 말
로 이야기를 시작했다. 요지는 우리 모두는 대학 입시에서 실패했으
며, 스스로 그 이유를 잘 분석하고 반성해야 할 때라는 것, 인생을 좌
지우지할 수 있는 이 중요한 시기에 친해지면 오히려 면학 분위기를
흐리게 될 거라는 의견이었다. 우린 조용해졌다. 아무도 반박하지 않
았다. 그리고 다음 주 월요일 점심시간, 교실 어디선가 삼수생 오빠들
과 뜻을 같이하는 몇몇 재수생이 한강으로 놀러 갔다 왔다는 얘기가
들렸다. 반대 의견을 내놓은 남학생이 우려한 대로 그들은 이미 꽤 친
해졌는지 스스럼없이 서로의 어깨를 툭툭 쳤다.

2

2012년 봄, 플라토

20년 뒤 플라토에서 가수 백현진이 배영환의 「황금의 링-아름다운 지옥」에 올랐을 때 그 시절을 금세 떠올리진 못했다. 그날은 백현진의 퍼포먼스가 열린다는 것을 알고 시간에 맞춰 조금 일찍 도착했다. 퍼포먼스가 열릴 '황금의 링'을 기웃거려보니 제목처럼 사각의 링도, 층계도, 로프도 심지어 링 위의 글러브마저도 금색이었다. 잠시 후 조각과 출신답게 거구인 백현진이 목욕 가운을 입고 링에 오를 때만 해도 여기저기서 큭큭 웃음소리가 터져 나왔다. 그런데 어찌된 일인지 이 복서는 처음부터 링 위에 드러눕더니 일어날 생각을 하지 않았다. 조금 있으면 일어나겠지 싶었는데 그러기를 한 시간째. 마치 온몸이 마비라도 된 듯 마이크조차 제대로 손에 쥐지 못하고 머리만 간신히 그쪽으로 돌린 채 노래를 부른다.

"언젠가 가겠지 푸르른 이 청춘 안녕이라고 말하지 마 나는 너를 보고 있잖아 꿈에 어제 꿈에 보았던 이름 모를 너를 나는 못 잊어……"

가끔은 링 위에 놓인 황금색 표지의 노래책을 뒤적거려가며 이어지지 않는 가사들을 불러 나간다. 그러다가 두세 번 가까스로 몸을 일으켜 한다는 일이 고작 옆에 놓인 징을 머리로 치기. 그때마다 황금

의 링을 둘러싸고 앉은 몇몇 관객은 어색한 미소를 짓거나 고개를 돌렸다.

공연이 한 시간이 다 되어갈 무렵, 어떤 사람이 링으로 성큼성큼 걸어왔다. 이제야 무슨 이야기가 본격적으로 시작되는 것일까 싶었는데 무표정한 얼굴로 링을 탁탁 두드리고는 객석으로 돌아간다. 한 시간이 지났다는 사인이었을 뿐. 복서는 일어나 무릎을 꿇은 채로 인사하고, 그것으로 모든 공연은 끝이 났다. 같이 있던 친구는 눈을 반짝이며 그의 목소리를 좀 더 듣고 싶다고 했다. 다양한 무늬를 지닌 백현진의 목소리는 확실히 매력적이어서 친구의 말이 이해가 가면서도, 난 한 시간으로 족했다. 딱 일 년이면 족했던 재수 시절처럼.

그때 우린 분명 함께 링에 올랐다. 서로를 치라고 배웠고, 우리가 주먹을 뻗지 못하고 멈칫거리면 주위에서는 괜찮다고, 힘껏 내지르라고 북돋았다. 우리가 이 세상에 오기 전부터 존재했다는 이유로 그 규칙의 힘은 막강했고, 시합은 화려했기에 늘 사람들의 주목을 받았다. 링 밖에서는 목에 수건을 두른 어머니가 선수보다 더 땀을 흘리기도 하고, 아버지 역시 소리를 지르며 코치하기에 바빴다. 시합이 열리기 100일 전에는 텔레비전 뉴스에서도 디데이 시작을 알리며, 시험 당일 아침부터 저녁까지 모든 국민의 관심을 받는 '아름다운 지옥', 황금의 링. 그 링에 오르고 싶어도 기회조차 얻지 못하는 사람도 있다는 것

을 아는 우린 송구스러워서라도 열심히 하든 혹은 하는 척이라도 해야 했다. 게다가 한 번 그 링에서 지고 내려온 자라면.

열아홉 살, 노량진의 한 재수학원에서 스스로를 그리고 같은 반 친구들을 '패배자', '낙오자'라 칭했던 남학생의 말에 찬성하지 않으면서도 화가 나지는 않았던 것 같다. 친해지지 말자고 웅변조로 말했던 그 친구의 목소리에는 일 년 동안 같은 처지로 지내야 할 패배자들을 향한 연민이 느껴졌기 때문이다. 열아홉 혹은 스무 살의 나이에 스스로와 그 나머지 119명을 '패배자'로 부르고, 그 소리를 듣고도 침묵했던 일은 그렇게 끝이 났다.

재수를 했던 일 년 내내 한 교실에 앉아 있으면서도 내가 대화를 나눴던 사람들은 여학생들과 삼수생 오빠 두 명, 워낙 사교적이었던 재수생 남학생 한 명이 고작이었다. 친해지지 말자, 고 그 학생처럼 소리 높여 말하지 않았지만, 그 교실에 있던 우린 거의 누구나 그랬다. 겨우 1~2미터 거리를 두고 앉아 있었어도 서로의 이름도 몰랐던 우리 '패배자' 120명이 한 교실에 앉아 서로 경쟁하듯 들었던 음악은 유행가 중에서도 대부분 록이었다. 그리고 그해 우리는 모두 서태지와 아이들의 「난 알아요」와 「환상 속의 그대」를 들었다.

3

"유행가만큼 우리를 위로해주는 것도 없다."

— 배영환

　7년 동안의 유학생활을 마치고 서울로 돌아오니 바뀌거나 새로 생긴 미술관이 한두 군데가 아니었다. 일 년에 적어도 한두 번은 서울에 다녀갔기 때문에 어느 정도는 변화를 파악한 줄 알았는데 실상은 달랐다. 플라토 역시 그중 하나였다.

　1999년, 이곳은 언제든지 로댕의 「칼레의 시민」과 「지옥의 문」을 감상할 수 있는 로댕갤러리로 문을 열었다. 반투명 유리로 만들어진 글래스 파빌리온에서 여전히 로댕의 작품을 만날 수 있었지만, 어느새 '플라토PLATEAU'라는 새로운 이름으로 재개관하고 있었다. (고원高原 혹은 퇴적층이라는 뜻의 플라토는 로댕 작품뿐만 아니라 국내외 현대 미술로 영역을 확장하려는 의미를 담았다고 한다.)

　배영환의 「황금의 링-아름다운 지옥」은 글래스 파빌리온에 상설전시 중인 「지옥의 문」 바로 앞에 전시되었는데, 실은 로댕의 작품에 영감을 받아 제작한 것이다. 단테의 『신곡』을 즐겨 읽었던 로댕은 그중에서도 단테와 베르길리우스가 지옥에서 괴로워하는 사람들을 목격하는 내용을 주제로 삼아 「지옥의 문」을 제작했다. 두 작품 모두 지옥

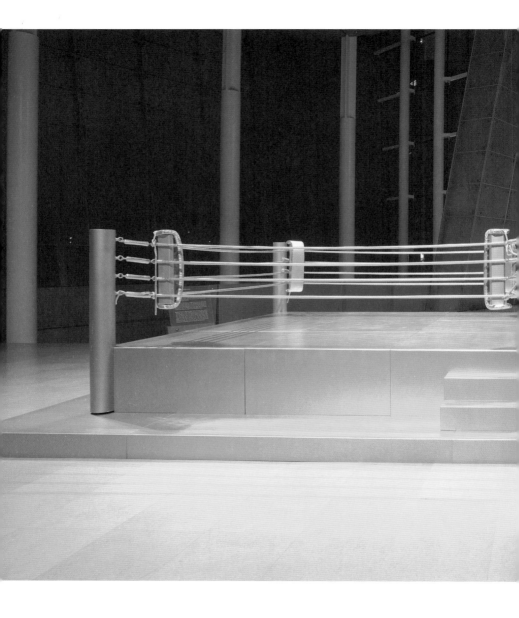

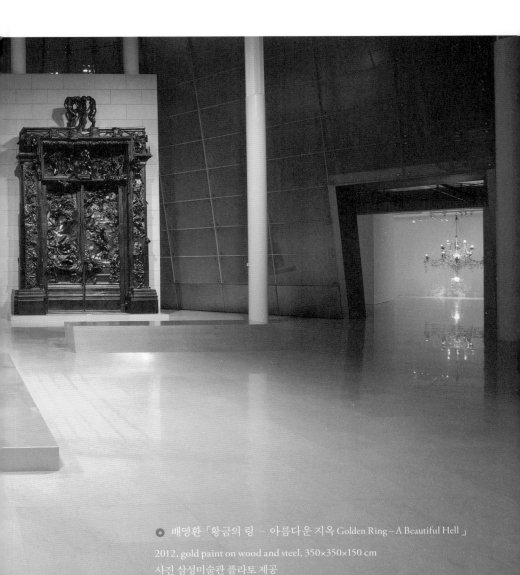

● 배영환「황금의 링 ─ 아름다운 지옥 Golden Ring – A Beautiful Hell 」
2012, gold paint on wood and steel, 350×350×150 cm
사진 삼성미술관 플라토 제공

을 다루고 있지만, 로댕의 작품은 지옥에서 벗어나고 싶은 듯 뒤얽힌 200여 명의 군상들이 가득 차 있는 데 비해 배영환의 링은 텅 비어 있다. 아무리 가공의 세계일지라도 황금의 링 안에 누군가를 세워둔 채 계속되는 고통 속에 박제할 만큼 냉정하지 못했기 때문일까. 추측의 근거는 그동안 그가 내놓은 작품들의 온도다.

"지식인이란 인류 보편의 가치가 유린당하면 남의 일이라도 자신의 일로 간주하고 간섭하고 투쟁하는 사람"이라고 믿는 배영환은 소외된 이웃의 삶에 꾸준히 개입해왔다. 무료 급식소와 무료 화장실의 지도를 수록한 노숙자 수첩에서부터 문화 소외지역의 어린이와 노인을 위한 조립식 컨테이너 도서관 모델과 신교동의 서울 농학교, 서울 맹학교 학생들과 함께 그린 벽화까지.

"유행가만큼 우리를 위로해주는 것도 없다"고 단언하는 그는 산울림의 가사 '언젠가 가겠지, 푸르른 이 청춘……'을 캔버스에 옮기기도 한다. 배영환은 위산을 중화시켜 고통을 완화시키는 제산제와 두통약을 본드로 붙여 만든 글자로 가사를 적었다. 가사 사이사이에는 오비, 하이트 맥주병 뚜껑과, 상처를 치료하는 데 쓰이는 흰 솜이 보이고, 옥도정기도 칠해져 있다. 흰 캔버스에 흰 점으로 적혀 있는 가사는 실제 노래보다 천천히 흐른다. 배영환은 궁극적인 해결책이 될 수 없다는 것을 알면서도 그들 입 속으로 들어가는 독한 술과 알약으로 노래를 부르기 시작한다. 어느새 흰 캔버스는 이 도시의 누군가가 힘

겹게, 너덜너덜 부르는 노래가 된다.

1997년 작 「젊은 미소」 역시 '건아들'이라는 밴드의 유행가에서 제목을 빌려왔다. 배영환의 「황금의 링」이 로댕의 「지옥의 문」에서 영감을 받아 제작되었다면, 「젊은 미소」는 피카소의 「해변을 달리는 여인들」을 패러디한 작품이다. '달리기'라는 주제로 그려진 전 세계의 그림을 모아놓고 콘테스트가 열린다면 개인적으로 일등을 주고 싶은 작품이 바로 피카소의 「해변을 달리는 여인들」이다. 달리는 건 이런 거라고 가르쳐주는 듯한 두 여인이 화면에 등장한다. 한참을 뛰어도 지칠 리 없는 공룡 같은 다리. 바람을 맞아 활짝 벌어진 두 손, 옷을 뚫고 나온 가슴 역시 달리기를 만끽하고 있다. 배영환의 「젊은 미소」에서는 세상에서 가장 신나는 달리기를 선보이는 소년 둘이 등장한다. 소년들은 방금 전에 교실에서 벗어났는지 교련복과 체육복이 벗겨질 듯 내달리는 중이다. 피카소의 그림을 볼 때는 깨닫지 못했는데 이제 보니 그들이 제대로 뛰는 비결은 꼭 맞잡은 손에 있었다. 친구의 손을 잡은 덕분에 교련복을 입은 소년은 맨발인데도 백사장에서 스케이트를 타듯 그대로 화면 밖으로 빠져나갈 것만 같다. 「젊은 미소」를 통해 배영환은 경쟁이나 규제로 가득한 '황금의 링' 밖으로 소년, 소녀들의 탈출을 시도한다.

나중에 깨달은 것이지만, 배영환의 「황금의 링」에서 백현진의 공

● 배영환 「유행가 − 젊은 미소 Pop Song - Young Smile 」

1997, print on paper, 22×29cm
도판 삼성미술관 플라토 제공

연을 보고 불편했던 것은 기괴한 목소리가 아니라 링 위에 맥없이 누워 있는 건강한 몸이었다. 언젠간 가겠지, 푸르른 이 청춘, 지고 또 피는…… 소리내지 마, 우리 사랑이 날아가버려. 꿈에 어제 꿈에 보았던 이름 모를…… 그 노래에 빠지려고 하면 또 다른 노래로 어김없이 넘어가고 마는, 툭툭 끊어지던 가사였다.

이어지지 않는 노래를 들으면서 아침부터 저녁까지 국어, 영어, 수학, 사회, 생물, 세계사 문제집을 펼쳤던 아이들이 떠올랐다. 내용을 깊게 생각할 필요 없이 기껏해야 네 개의 답 중에서 하나를 고르면서, 자기 대신 악을 써대는 록이 흘러나오는 이어폰을 마치 생명을 연장하기 위한 튜브처럼 꽂은 학생들이 모여 앉은 교실과 황금의 링이 겹쳐졌다.

학교나 회사뿐 아니라 이 도시에 마련된 황금의 링은 다양하겠지만, 어쩌면 1992년 노량진의 한 재수 학원의 풍경과도 그리 다르지 않을지 모른다. 배영환은 "사람들은 이 도시에 살려고 오지만, 내가 보기엔 이 도시에서 사람들은 모두 죽어가는 것 같다"로 시작하는 『말테의 수기』의 첫 문장에 영감을 받아 「황금의 링-아름다운 지옥」을 제작했다. 말테가 동경하던 파리에 가서 가난한 사람들의 절망을 기록했다면, 배영환은 지금 '황금의 링'에 서 있는 이 도시의 누군가에게 말을 건다. 마음이 울적할 때 흥얼거릴 수 있는 유행가의 한 자락처럼.

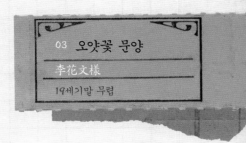

서울 종로구 세종로 142-3번지

일단 제가 관심을 기울이자 오얏꽃은 서울 곳곳에서 그 모습을 드러냈습니다.

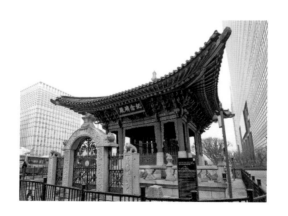

● 고종 즉위 40년 칭경기념비(서울 종로구 세종로 142-3번지)

1999년 늦가을, 저는 덕수궁미술관에서 도록에 실릴 연표를 만드는 아르바이트를 하고 있었습니다. 근대기 한국에서 일어난 일들을 문화와 사회면으로 나눠 한 줄씩 채우다 보니 어느새 꽤 늦은 시간이 되었더군요. 짐을 챙겨 미술관 돌계단을 내려올 때만 해도 집에 도착할 시간이 궁금해 손목시계만 들여다봤습니다. 하지만 잠시 후 전 꼼짝도 할 수 없었습니다. 아무도 없는 밤의 궁이란 그런 것이었군요. 검은 잎으로 변한 나무들, 지붕의 추녀 끝에서 머리를 치켜든 용, 정수리에 뿔이 달린 계단 위의 돌조각이 표정을 바꾸기 시작했습니다. 이대로 곧장 걸어 대한문으로 나가야 한다고 스스로에게 주문을 걸었지만, 누구보다 제가 그렇게 되지 않을 걸 알고 있었습니다. '무궁화꽃이 피었습니다'의 술래처럼 제가 돌아보면 그들은 멈추었고, 제가 숨을 죽이면 움직이기 시작했습니다. 고개를 들어 궁을 둘러싼 시청 주변의 높은 빌딩을 바라보며 현실감각을 찾으려고 노력했지만 별 도움이 안 되더군요. 왼편에 열려 있는 중화문 안으로 몸을 숨기면서 야밤에 궁을 헤매다 들키더라도 경찰서까지 끌려가는 일은 없을 거라고 믿기로 했습니다. 길을 잃었다고 하기에는 수십 번도 넘게 왔고, 다른 궁에 비해 크지도 않으니까 궁색한 변명이기는 할 테지만, 그때는

그런 걸 신경 쓸 여유가 없었습니다. 적어도 100년 전으로 갈 수 있는 문이 바로 옆에 열려 있었으니까요.

중화전 마당의 품계석이 마치 신하들처럼 줄을 지어 서 있었고, 왕이 가마를 타고 지났다는 어도가 도드라졌습니다. 오른편에 서 있는, 이 층 목조건물이자 단청칠을 하지 않은 석어당은 그날도 바람을 맞으며 빛이 바래고 있더군요. 담장 너머의 네온사인과 가로등 불빛에 둘러싸여 온전한 밤은 오지 않을 것 같은 그곳에서 시간이 얼마나 흘렀을까요. 저는 즉조당, 준명당을 거쳐, 그때까지만 해도 궁중유물전시관으로 사용되던 석조전 동관 앞에 섰습니다. 방금 전까지 전통적인 양식의 건물만 보아왔기 때문이었을까요. 그날따라 그리스 신전을 닮은 석조전의 기둥이 어둠 속에서 빛나고, 건물 꼭대기의 삼각형 박공에 새겨진 꽃은 터무니없이 커 보였습니다. 그때까지만 해도 그 꽃이 대한제국 시기의 왕실을 상징하는 문양이라는 사실만 알고 있었을 뿐, 이름도 모르는 채로 다섯 장의 꽃잎에 놓인 술의 숫자를 셌습니다. 하나, 둘, 셋…….

제 구호와 함께 당신이 소리도 없이 나타난 것은 그때였습니다. 흰색 가죽 신발과 역시 흰색의 헐렁한 솜바지와 두루마기, 소매가 없는 짙은 남빛 능라직 옷이 어둠 속에서 빛났습니다. 조금 쌀쌀한 날씨이긴 했지만 벌써부터 가장자리에 모피를 두른 검정색 비단 두건을 쓰고 계시더군요. 언젠가 영국의 여행가 이사벨라 버드 비숍이 당신을

보고 "몹시 아름답고 신선해서 보기 좋았다"고 칭찬했던 모습 그대로 였습니다. 제 시선을 따라 석조전에 새겨진 꽃을 바라보는 당신은, 예상은 하고 있었지만 아담한 체구에 저보다 키가 작은 듯했습니다. 모든 것은 나이를 먹어도 저 꽃잎만큼은 어제 핀 것처럼 생생하니 보기에 흡족하다고 하셨던가요. 외국인들이 입을 모아 증언하듯 당신의 미소는 온화했습니다. 전 이미 당신의 사진을 여러 번 봤기 때문에 그다지 놀라지는 않았습니다. 당신은 사진 덕분에 우리가 처음으로 얼굴을 아는 왕이기도 합니다.

그래서일까요. 우리는 당신을 쉽게 안다고 생각했는지도 모릅니다. 부인인 명성황후가 일본인에게 시해되었는데도 자신의 안위를 위해 러시아 공사관으로 도망친 왕, 그래서 결국 나라를 빼앗긴 무능한 왕이라고 교과서에서 배웠습니다. 아관파천은 시험에도 자주 나오는 문제였고, 저희는 달달 외운 대로 당신을 기억했습니다. 하지만 이제 당신을 보는 눈은 꽤 달라진 듯합니다. 왕이 국가의 근간이 되는 조선에서 태어난 당신에게 자신을 지키는 것은 곧 조선을 지키는 길이었 겠지요. 아관파천은 일본의 감시 아래 있던 경복궁을 벗어나기 위한 나름의 전략이었다는 의견이 힘을 얻는 것도 그 때문일 겁니다.

어릴 적부터 생각해온 것이지만, 왕이라는 지위는 한 개인이 감당하기에 얼마나 버거운 것입니까? 자신을 신처럼 받드는 만백성의 어버이로서의 자존심과 긍지, 수백 년 선왕의 업적이 쌓여 만들어진 조

선을 지켜야 한다는 사명감. 하지만 신처럼 전지전능하기는커녕 얼마나 약한 존재인지 누구보다 스스로 잘 아는 일이었겠지요. 게다가 당신은 조선이 언제든 식민지로 전락할 수 있다는 위기감과 자신도 살해당할지 모른다는 공포감마저 지니고 살아야 했습니다. 왕은 신경이 예민한 탓인지 버릇처럼 두 손을 잡아당기곤 했다는 비숍의 기록에 마음이 쓰이는 것은 그 때문인지 모릅니다.

요즘에는 저 말고도 당신에게 감정이입하는 사람들이 적지 않은 모양입니다. 얼마 전, 당신의 커피 사랑에서 착안한 「가비」라는 영화가 개봉되었어요. 감독은 멜로에 집중하라는 투자사의 요구를 거부하고 고종 당신의 비전과 고뇌에 집중한 영화를 만들겠다고 해서 갈등을 빚었나 봅니다. 저 역시 그날 밤에 본, 왕실 상징문양인 오얏꽃에 대한 석사논문을 쓴다는 것이 당신에게 빠져버려 논문의 전체 틀이 흔들리기도 했었습니다. 한 심사위원이 이건 역사 논문이지 미술사 논문이 아니라고 해서 그 학기에 논문이 통과되지 않았을 정도였으니까요. 하지만 논문의 문제는 그뿐만이 아니었습니다. 보통 다섯 장의 꽃잎과 세 개의 술로 모습을 드러내는 오얏꽃 문양은 딱 보기에도 일본의 가문이나 왕실을 상징하는 문장紋章과 흡사하기 때문에 애초에 미술사에서 높은 평가를 받기는 힘들었습니다. 좀 더 솔직하게 말하면 모방인 것이 당연한데 미술사의 연구 대상이 되겠느냐, 무슨 쓸 말이

덕수궁 석조전

있겠느냐고 우려하는 연구자도 있었습니다. 미술과 개성, 모방과 독창성의 문제는… 여기에서 풀어놓기에는 좀 긴 얘기가 되겠네요.

뜬금없지만, 그보다도 저는 당신의 외모를 언급한 외국인들의 기록에 관해 이야기하려고 합니다. 21세기를 맞이한 지금 이곳은 성형 후에 취업이 되었다는 지하철 광고 문구가 떳떳하게 등장하는 외모지상주의의 나라입니다. 하지만 당신을 알현했던 서양의 여행가나 선교사들의 기록을 읽어보니 예전도 그리 다르지 않았을지 모르겠다는 생각이 들더군요. 방문기에는 당신의 의상과 외모, 표정에 대한 묘사가 얼마나 많이 등장하던지요. 누구나 대개 당신의 작은 키를 언급했고 부드럽고 다정한 인상, 겸손한 태도를 칭찬했습니다. 외모에 대한 묘사도 다양해서 "창백하고 살이 약간 오른 얼굴에 반쯤 감긴 조그만 눈"(까를로 로제티), "작은 키에 병약해 보이는 얼굴(이사벨라 버드 비숍)", "아주 잘생기고 온화한 신사"(릴리아스 호턴 언더우드)라는 표현을 남겼습니다. 개중에는 당신을 보고 "상냥하고 늙은 목욕탕 아주머니" 같다고 한 기록도 있었습니다. 이 정도야 재치 있는 표현으로 넘길 수 있지만, 왕세자의 경우는 심하더군요. 왕세자는 지독한 근시였지만 예법을 따라 안경을 쓰지 못했다고 들었습니다. 사물을 잘 보려면 아마 눈살을 찌푸릴 수밖에 없었겠지요. 그걸 보고 "돼지의 찌그린 얼굴"이라고 평하거나 "악독한 괴물"을 대하는 듯하다는 기록을 남긴 이마저 있었습니다. 왕세자의 인상에서 느끼는 비호감은 품행

이 나쁘다는 소문이 사실일지도 모르겠다는 의견으로까지 발전되기도 하더군요. 외모로 그 사람의 성격이나 인격까지 판단하는 기록들을 읽다 보면 만약 왕세자가 빼어난 미모이거나 당신이 훤칠한 미남자였다면 어땠을까 생각하게 됩니다. 어쩌면 조선에 대한 인식에까지 영향을 미쳤을런지요.

조선은 이미 1882년에 영국·미국·독일과, 1884년에는 러시아, 1886년 프랑스 등과 외교 관계를 맺기 시작했고, 여러 나라 군주의 사진이 복제되어 곳곳에 유포되고 있었습니다. 명성황후가 시해되고 나서 흰 상복을 입은 당신이 그 와중에도 사진 찍는 것을 흔쾌히 허락한 것은 그 때문이겠지요. 왕세자가 사진을 찍을 때 잘 나오도록 이런저런 지시를 한 것도 그들이 당신과 왕세자의 모습을 통해 조선이라는 나라를 인식할 것을 알았기 때문입니다. 당신은 이미 눈치를 챈 것이지요. 조선이 지닌 문화나 역사만으로 독립을 인정받을 수 없는 상황이 올지도 모른다는 것을요. 독립을 유지하려면 그들과 다르지 않은 옷을 입고서, 당신 역시 근대화된 국가의 왕이라는 것을 보여주어야 했습니다. 그러고 보니 당신은 많은 신하의 반대를 무릅쓰고 최초로 머리를 자른 왕이기도 하군요.

개인의 모습도 그럴진대 국가를 근대화된 모습으로 바꾸는 일은 얼마나 시급한 일이었습니까. 당신은 1895년 청일전쟁에서 청이 일본에 패한 이후 청나라의 질서에서 벗어나기 위해 분주했습니다. 연호를

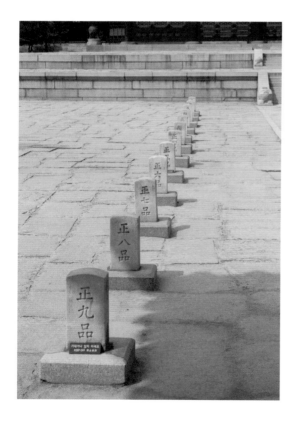

바꾸고, 조선의 왕에게는 감히 허락되지 않았던 황금색 곤룡포를 입었을 뿐만 아니라, 서구식 군복을 채택하고 우표를 제작하기도 했습니다. 오얏꽃 문양이 처음 등장하는 사례를 찾은 것도 1892년에 인천 전환국에서 제작된 화폐에서였습니다. 서둘러 일본을 통해 근대적인 화폐를 도입하는 과정에서 조선은 일본 화폐를 견본으로 사용해야 했습니다. 일본 화폐에 찍힌, 황실의 국화문장을 대체할 문양을 만들어야 했을 때 왕실의 성인 오얏꽃李花은 용이한 선택이었을 겁니다.

하지만 당신이 무슨 노력을 했건 한동안 중요하게 여겨지지 않았습니다. 당신은 결과적으로는 나라를 뺏긴 왕에 지나지 않았기 때문입니다. 그런 당신이 조선의 이미지를 위해 웃음을 지었건, 근대국가의 군주로 보이기 위해 서양식 옷을 입었건 많은 이들은 당신에게서 무능한 군주의 모습만을 보았습니다. 동글동글한 얼굴로 웃고 있는 당신의 표정에서 따뜻한 인상을 받기보다는 황제의 위용과는 거리가 먼, 나약함을 보았던 게지요. 역사학계에서도 당신은 오랫동안 연구의 주요 대상이 되지 못했습니다. 아시다시피 한국은 식민지 시기와 전쟁을 잇달아 겪으면서 근대화를 위해 달려왔고, 실패한 과거의 군주에게 관심을 기울일 여유 따위는 없었습니다. 전쟁에서 싸워 이겼던 이순신이나 살수대첩의 을지문덕 같은 영웅만을 기억해온 것이 사실입니다.

그런데 이상하게도 전 머리를 자르고 부드러운 인상으로 사진기 앞에 선 당신의 마음이 궁금했습니다. 짧은 머리를 한 당신의 사진을 보고 폐하가 아니라며 사진을 불태워버렸던 사람들이 살던 시대가 알고 싶어지더군요. 그날 밤 같이 쳐다본 오얏꽃에 대해 알아보기로 마음먹은 건 그 때문인지도 모릅니다. 그 꽃에 대해 연구한 사람이 없었으니 당연한 일이었지만, 언제 누가 만들었는지부터 조사해야 했습니다. 문양을 만든 경위에 대한 구체적인 기록은 찾지 못했지만 조선의 왕실에서 오얏은 중요한 의미를 가졌나 보더군요. 「조선왕조실록」에 '오얏'이라는 단어가 마흔아홉 번이나 언급된 것에는 놀랐습니다. 당신이 "이화李花(오얏꽃)대훈장"을 만들면서 "대체로 여러 나라의 문(문양)에서 취한 것이다"라고 밝힌 기록을 찾았을 때는 그 당당함에 마음이 놓였습니다. 오얏꽃 문양이란 새로운 국제 질서에 편입되고자 만든 국가 상징물이니 여러 나라의 문양을 참고하였다, 라고 말하는 건 당신에게는 당연한 일이었을 겁니다. 그런 오얏꽃 문양을 개성이니 독창성이니 하는 미술사의 문제로 가지고 들어온 것 자체가 어불성설이었는지도 모르겠습니다.

일단 제가 관심을 기울이자 오얏꽃은 서울 곳곳에서 그 모습을 드러냈습니다. 덕수궁 덕홍전 실내에 놓인 의자, 창덕궁 인정전의 용마루와 실내 전등, 희정당의 현관, 낙선재 뒤뜰의 돌의자, 독립문의 이맛돌, 황실용 접시, 탕즙 그릇, 침그릇과 은합, 훈장, 군복, 화폐, 우표, 엽

서, 왕실 파티의 초청장까지. 오얏꽃을 찾아 서울의 궁을 돌아다닌 것은 그 꽃이 여러 가지 모습을 드러내거나 조형적으로 아름답기 때문은 아니었습니다.

문장이라는 것은 원래 전쟁을 할 때 적군과 아군을 구별하기 위해 갑옷이나 깃발에 그려넣는 표식이다 보니 고정불변성과 명확성이 생명입니다. 당연한 일이지만 오얏꽃 문양 역시 마치 자와 컴퍼스를 이용해 그린 것처럼 정형화된, 냉정하고 무표정한 꽃입니다. 하지만 오얏꽃이라는 문장이 처음 새겨지고 그려진 시기는 얼마나 격정적이고 변화무쌍한 것이었습니까. 정치적 반대 세력이 당신의 음식에 독을 넣을지도 모른다고 생각한 외국인 선교사들은 당번을 정해 망을 보거나 직접 만든 음식을 가져왔다지요. 그런 일화 뒤에는 정관헌에서 커피를 마시고, 호기심 어린 눈빛으로 사진기의 부품을 살펴보며 즐거워했다는 당신도 있고, 왕실 연회에 초대받은 외국인을 몰래 훔쳐보다가 들키고 나면 '민첩한 나비 떼'처럼 사라졌다던 기생들도 있었습니다. '신체발부 수지부모'라 배우며 자랐을 농상공부대신 정병하는 당신의 머리카락을 손수 자르면서 무슨 생각을 했을런지요. 단지 궁궐에서 일어난 일뿐만이 아닙니다. 스케이트를 타는 외국인을 보고 악마가 나타났다고 소동을 벌였던 조선인들이 그 다음 날에는 대패를 가져와 연못 얼음판의 돌기들을 잘라 평평하게 만들어주었다는 일화, 더위를 피하기 위해 차디찬 철도를 베고 하얀 옷의 조선인들이

길게 열을 지어 누워 있었다던 1901년 여름밤 풍경에 이르기까지. 조선을 찾은 서양인에게도, 처음 외국인을 본 조선인에게도 서로의 낯선 문화를 접하는 놀라움은 스마트폰이나 인터넷의 발달을 지켜보는 우리의 심정을 넘어서는 충격이 아니었을까요. 이 외에도 우리가 모르는 이야기들이 얼마나 많이 생겨났다가 사라졌을런지요.

당신을 처음 본 것은 20세기가 몇 달 안 남은 가을이었는데, 어느덧 2012년의 여름이 오려 하고 있습니다. 이 글을 마치기 전에 왠지 석조전의 오얏꽃을 보고 싶어져 지하철을 타고 시청역에서 내렸습니다. 평소에도 많은 사람들로 붐비는 곳이지만 그날따라 심상치 않은 기운이 느껴지더군요. 어깨를 부딪히며 밀리듯 걸어가는 군중은 택시 파업을 위해 모인 사람들이었습니다. 멀리서 봐도 덕수궁으로 들어가는 모든 문이 닫혀 있다는 걸 알 수 있었지만, '일시 입장 금지'라는 안내문을 읽고 나서야 발길을 돌렸습니다. 대한문 옆에는 하얀 국화꽃으로 '해고는 살인'이라고 쓴 글씨가 누군가의 죽음을 기억하기 위해 땡볕 아래 피어 있었습니다.

그 모든 것을 뒤로하고 광화문으로 걸어 내려오고 있었을 때 그곳이 눈에 들어왔습니다. 처음에는 높은 곳에 서 있는 이순신 동상과 분수 앞에서 물세례를 받는 아이들, "LPG값 내려라!"라는 피켓과 횡단보도를 건너는 사람들에 가려 잘 보이지 않았습니다. 저를 뺀 모든

사람들은 누군가와 약속이라도 있는지 바삐 움직이거나 핸드폰으로 대화 중이더군요. 그곳에 관심을 갖는 사람은 아무도 없었습니다. 전 그들을 지나쳐 5호선 광화문역과 사이좋게 등을 마주한 그곳으로 다가섰습니다. 당신이 왕으로 즉위한 지 40년을 기념하는 '고종 즉위 40년 칭경기념비'가 세워진 자리입니다. 꼭 그래야 하는 것도 아닌데도 기념비 앞 철문에 새겨진 태극마크의 가운데에 제 몸을 맞추기 위해 시간을 들였습니다. 비의 정중앙에 오얏꽃이 새겨져 있다는 것이 기억났기 때문입니다. 분명히 있는 것을 아는데도 10년 만이어서 그랬을까요, 소나무와 기와지붕에 가려진 돌을 찾으면서 잠시나마 조바심이 일었습니다. 제 눈은 어느새 닫힌 철문을 넘어 돌계단으로 올라섰고, 비석의 꼭대기에서 다섯 잎의 오얏꽃을 발견했습니다. 1902년, 그러니까 지금으로부터 110년 전에 세워진 이 비석 앞에 서 있자니 이상하게도 100년 뒤 광화문의 풍경이 궁금해지더군요. 하지만 한참 시간이 흘러도 서울 종로구 세종로 142-3번지라는 주소가 붙은 이 돌비석만 빼고 아무것도 떠오르지 않았습니다. 교보문고와 일민미술관, 거리를 지나는 사람들뿐만 아니라 저도 사라진 새하얀 거리입니다.

문화재 보호정책이 살아 있는 한, 아마도 지구가 사라지는 날까지 돌에 새겨진 이 꽃은 그대로 남겠지요. 제 등 뒤 저편에 피어 있을 덕수궁 석조전의 오얏꽃도요. 전 이 땅에 황실이 남지 않아 다행이라고

여기는 사람 중에 하나이지만, 왠지 그날은 돌에 새겨진 꽃을 보면서 작은 위안을 받았습니다. 아마도 이 도시의 모든 것들이 너무 쉽게 사라지고, 잊히기 때문이겠지요.

04 닭모양 토기
鷄形土器
원삼국 3세기

이 세상 어디에도
사랑은 없고

기억에서 건져 올린 것은 귀여운 병아리의 눈이 아니라
이제 막 닭이 된 병아리의 길고 뾰족한 눈이었다.

● 호림아트센터

수업이 끝나도 아이들은 집으로 금방 돌아가지 않았다. 교문 앞에 병아리 장수 아저씨가 왔다는 소문이 퍼졌다. 아이들 틈에 끼어 들여다본 상자 속에는 보드라운 노란 털이 가득했다. 아저씨가 상자를 들어 아이들에게 보여줄 때마다 삐약거리며 털들이 소란스럽게 흔들렸다. 초코바 하나 가격이면 살 수 있었던 병아리는 하나둘 아이들 손으로 넘어갔다. 운동장 청소를 하는 6학년 언니들 옆에서 남자아이들은 병아리를 하늘로 날리는 실험에 열중했다.

해가 저물고 하나둘씩 집으로 사라질 무렵 사내아이들의 무리가 시끄러워졌다. 엄마한테 혼난다면서 아무도 병아리를 데려가지 않으려다가 말다툼이 일어나기 직전이었다. 어떻게 결론이 날지 내심 궁금했지만, 같이 고무줄놀이를 하던 친구들이 집에 갈 채비를 하기 시작했다. 나 역시 철봉 옆에 뒀던 책가방을 집어드는데 남자아이 하나가 뛰어왔다. 이거 너 줄게, 라는 소리와 함께 어느새 내 손바닥에는 하얀 종이봉지가 놓였다. 고개를 들어보니 그 아이는 이미 교문을 향해 저만치 달음박질치고 있었다. 반에서 발이 가장 빠른 아이여서 쫓

아갈 엄두도 안 났지만 무엇보다 손바닥을 통해 전해지는 낯선 감각 때문에 꼼짝할 수가 없었다.

벌어진 봉지 사이로 노란 털이 보였다. 병아리는 까박까박 머리를 바닥에 박고 있었다. 운동장은 금세 한산해졌다. 아이들이 일제히 거부했던 일을 떠맡은 채로 당장이라도 숨을 거둘 것 같은 병아리와 잠시 우두커니 서 있다가 집으로 향했다. 학교에서 집까지는 걸어서 15분. 병아리는 무게가 느껴지지 않을 정도로 가벼웠지만, 내 신경은 온통 손바닥을 움직이지 않는 데만 쏠려 있었다. 찬바람이 들어가지 않도록 봉지를 오무렸다가 숨이 막힐까 봐 다시 열기를 반복했다.

집 대문으로 들어서는 순간 나도 모르게 목소리가 커졌다. 어쩌면 엄마와 할머니도 반기지 않을 일을 집 안으로 끌고 들어왔다는 걸 알고 있었기 때문인지도 모른다. 아이들이 병아리를 가지고 놀다가 억지로 손에 쥐어주고 간 일부터 시작해서 병아리의 상태까지 한꺼번에 이야기를 쏟아냈다. 어느새 곁으로 다가온 할머니는 봉지 속을 살펴보더니 아무 말 없이 병아리를 데리고 들어가셨다. 그날부터 할머니 방 한쪽에는 사과 상자가 놓였다.

병아리를 꼭 키워보고 싶었던 것은 아니었다. 노란 털은 귀여웠지만, 오톨도톨해 보이는 발과 날카로운 발톱은 왠지 낯설었다. 밖에서 놀다가 들어와서 한 번씩 상자 속을 들여다보기는 했지만, 병아리는 강아지처럼 반갑다고 꼬리 치지도 않았고, 까만 눈은 무슨 생각을 하

는지 알 수 없었다.

그 무렵 나는 할머니와 같이 자곤 했는데 병아리를 데려오고부터
는 밤에 한두 번씩 잠을 깨기 시작했다. 부스럭거리는 소리에 눈을 뜨
면 할머니가 털조끼를 걸치고 부엌으로 나가는 중이었다. 어느새 잠
들었다가 다시 눈을 떴을 때는 머리가 사라진 할머니의 뒷모습이 보
였다. 할머니의 상체는 병아리 상자 속으로 들어갈 듯 기울어졌고, 솜
을 누빈 속바지만이 어두운 방에서 둥글게 부풀었다. 며칠 뒤에야 할
머니가 두 시간마다 일어나서 병아리에게 따뜻한 물을 먹이고 있다
는 얘기를 엄마한테 들었다.

그때 살던 집은 한옥이어서 마루에 물그릇을 놔두면 살얼음이 얼
고 이불 밖으로 나온 코끝이 시릴 정도였다. 겨울에 자다가 깨서 이불
에서 나올 때 몸이 찬 공기에 닿는 순간이 얼마나 싫었는지 지금도 기
억하고 있다. 난 차마 할머니를 대신해서 두 시간마다 일어나겠다고
말하지 못했다. 할머니는 밤잠이 없어서 괜찮다고 하셨지만, 이 모든
일이 내가 데려온 병아리 때문이라는 것을 알았다.

그렇게 두어 달이 지나고 봄이 왔다. 병아리는 상자 밖으로 고개를
내밀 정도로 키가 훌쩍 컸다. 털이 빠지면서 군데군데 발간 살이 드러
나고, 입은 뾰족해지고 눈빛은 의기양양해졌다. 내 손바닥 위에서 기
진맥진했던, 처음의 모습은 하나도 찾아볼 수 없었다. 그건 아무래도

● 호림아트센터

좋았다. 그런데 그 모습은 뭐랄까, 정말이지 입이 떡 벌어질 정도였다. 누굴 보고 못생겼다거나 흉하다고 해서는 안 된다고 배웠기에 그 말을 삼키고 고개를 돌렸다.

아무리 커다란 상자로 바꿔도 이제 중닭이 된 병아리의 집이 되기에는 부족해 보였다. 엄마는 닭을 보낼 곳을 수소문했고, 동네 어른의 친척이 운영하는 농장을 알게 되었다. 윗집 할머니는 넓고 쾌적해서 살기 좋은 곳이니 걱정할 것 없다고 하셨다.

2

초등학교 2학년 이후로 살아 있는 닭을 대면할 기회는 많지 않았다. 동물원에서 마주할 수 없는 동물이었고, 주로 밥상 앞에서 만나면서 삼계탕 혹은 '후라이드 반, 양념 반'으로 불렸기 때문에 그 병아리를 떠올린 적은 없었다.

기억 저편에서 병아리가 걸어 나온 것은 호림아트센터에서 열린 '토기전'(호림박물관 개관 30주년 특별전)에서였다. 기원전부터 통일신라 시대까지 200여 점의 토기가 진열되어 있다는 소식을 들은 것은 이른 봄이었는데 어느새 9월로 접어들었다. 전시가 끝날 날짜가 거의 다 되었다는 걸 알고, 아침 일찍 서둘러 도착해보니 아직 개관 시간

전이었다. 미술관 앞 층계에서 책을 읽으면서 바삐 출근하는 사람들 사이에서 혼자만 느린 시간 속에 앉아 있었다. 그날은 유독 건물을 드나드는 사람들이 분주해 보였는데 알고 보니 미술관 내부 공사 중이었다. 일부 작품만 공개되어서인지 3층과 4층의 전시실을 도는 내내 다른 관람객 하나 없이 혼자서 토기를 감상할 수 있었다. 간간이 건물 어디선가 들려오는 철을 끊어내는 날카로운 소리만이 2012년이라는 시간과 부딪치고 있었다.

죽은 자를 이승에서 저승으로 편히 옮겨주기를 기원하며 부장한 것이라는 배 모양의 토기가 전시실 입구에서 고대로 가는 길을 내주었다. 머리와 꼬리 부분에 물고기가 입을 벌린 형상이 조각된, 길이 18센티미터, 폭 10센티미터의 작은 배였다. 활짝 벌린 것도, 다문 것도 아닌 어정쩡한 입을 바라보다 마치 물고기의 뱃속처럼 어두운 전시관으로 미끄러져 들어갔다.

● 「닭모양 토기」
원삼국 3세기, 높이 42.6cm
호림박물관 소장
도판 호림박물관 제공

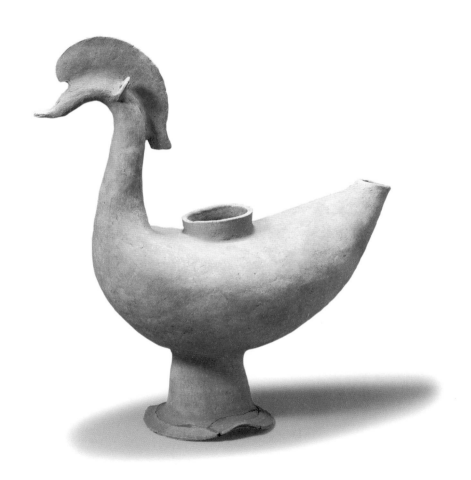

 1200도 이상에서 구워낸 자기와 달리 700도 내지 850도 정도에서 만들어낸 토기는 여러 면에서 흙과 더 닮아 있었다. 몇 개의 토기를 거쳐 원삼국 3세기에 만들어진 「닭모양 토기」 앞에 섰을 때는 견고한 유리 상자 너머로 흙냄새가 풍겨오는 듯했다. 이 연질의 토기는 만지면 손에 가루가 묻어날 정도라고 하니 1700여 년의 세월을 뛰어넘어 같은 흙을 만지게 되는 셈일까.

 「닭모양 토기」에는 닭보다는 오리를 닮았다는 설명문이 붙어 있었는데 첫눈에도 닭이라고 보기 어려울 정도로 긴 부리와 목이 달려 있었다. "닭 잡아먹고 오리발 내민다"는 속담이 지금도 유용한 것처럼 이때부터 닭과 오리는 비슷해 보였나 보다. 꼼꼼하게 붙인 벼슬, 액체를 부어넣을 수 있도록 원통형 구멍이 뚫려 있는 등에서 토기를 만든 손가락의 움직임이 느껴졌다. 만든 사람 역시 인간과는 다른 생명체의 형태에 매료된 듯, 품에 안고 싶을 만큼 둥글고 부드러운 몸통을 빚어놓았다.

 「닭모양 토기」는 측면이 보이도록 전시되어 있었기에 비스듬히 몸을 돌려 정면을 봤을 때에야 눈이 달려 있다는 것을 알았다. 눈은 마치 소리를 잘 들으려는 귀처럼 얼굴 위쪽으로 바짝 치켜세워져 있다. 무엇보다 눈의 한가운데에 동그란 구멍을 뚫어 눈동자를 표현한 과감함이 눈길을 끌었다. 구멍에 눈을 맞추자 유리 상자 너머 전시실의 검은 바닥이 보였는데, 그 순간 불현듯 초등학교 2학년 때 마주친

병아리의 눈이 떠올랐다. 기억에서 건져 올린 것은 귀여운 병아리의
눈이 아니라 이제 막 닭이 된 병아리의 길고 뾰족한 눈이었다.

그날도 밖에서 뛰어놀다 습관처럼 할머니 방으로 들어갔다. 방에
는 아무도 없었고 나는 상자로 다가갔다. 닭은 자개장과 두툼한 이불
이 깔린 아랫목을 향하고 있다가 갑자기 방으로 들어온 침입자를 바
라봤다. 할머니의 극진한 보살핌을 받아 닭으로 변신한 병아리의 눈
에서는 건강함에서 오는 자신감과 당당함이 느껴졌다. 하지만 내 능
력으로는 그 외의 아무런 내용도 읽어낼 수 없었다. 닭은 두 달 전에
내 손바닥에 실려온 사실은 물론, 나를 기억조차 하지 못하는 듯했
다. 그저 닭은 나를, 나는 닭을 쳐다봤다. 그래서일까. 그 순간 닭이
나를 바라보고, 내가 닭을 바라본다는 사실만 점점 명확해졌다. 서로
다른 감각기관을 가진 지구상의 두 생명체가 만나 서로를 탐색하고
있었다. 엉뚱하게도 나는 닭이 보는 세상이 어떤 곳일지 상상했다. 흑
백 텔레비전에서 보는 것처럼 온통 무채색일지, 모자이크 처리된 점들
의 연속일지 알 수 없었다. 내가 모르는 세계, 검은 구멍이었다. 단지
그곳은 더 이상 할머니의 방이 아닌, 자개장과 이불처럼 나 역시 하나
의 사물이 된 닭의 세계였다.

3

전시를 보고 나서 얼마 안 있어 종로에 있는 알라딘 중고서적을 찾았다. 오늘 들어온 책 코너에 피터 싱어의 『동물해방』이 눈에 들어왔다. 몇 달 전부터 읽어야 할 목록에 들어 있었지만, 조너선 사프란 포어의 『동물을 먹는다는 것에 대하여』를 포함해서 뒤로 미뤄둔 책 가운데 하나였다. 채식 자체는 어쩌면 그리 어렵지는 않을 것이라고 막연히 생각해왔다. 오히려 집안 식구나 친구들에게 알리고, 같이 외식을 하거나 겸상을 하면서 상대방을 불편하게 만들 일이 더 복잡하게 여겨졌다. 이 책들을 읽고 나면 죄책감으로 육식을 지속하든지, 버거워도 채식 선언을 하게 될지도 모르겠다는 생각이 들었다.

묵혀둔 숙제를 해치우듯 그 다음 날 집 근처 카페로 가서 『동물해방』을 펼쳤다. 그리고 한 시간쯤 지났을까. 옆에서 글을 쓰던 친구 C가 내 귀에 헤드폰을 씌워준 건 책장을 잠시 덮은 직후였다. 그때 음악을 듣고 싶은 생각은 전혀 없었지만, 의사 표현을 포함한 모든 것이 귀찮아서 손가락 하나 까딱할 수 없었다. 내 머릿속에는 태어난 지 5일에서 10일 사이에 서로를 쪼아대지 못하도록 부리가 제거된 병아리들, 인간의 손톱 밑 속살만큼이나 연한 부리가 잘려 나가 몇 주 동안 제대로 먹지 못하는 모습, 상업적 가치가 없어서 태어나자마자 버려진 수평아리들이 살아 있는 채로 담긴 부대, 그들 위로 잇달아 버려

지는 다른 병아리들의 무게로 질식사하는 순간의 막막함과, 태어나서 처음 햇빛을 본 날 컨베이어 벨트에 거꾸로 매달려 도축되는 닭들이 꽉 차 있었다. 헤드폰을 벗고 싶었지만 어느새 전주가 시작되었다.

사랑은 떠나갔네
이 세상 어디에도 사랑은 없고
다만 내 맘 속에

생각이 꼬리를 무네
앙금이 쌓이고 쌓여
거대한 탑처럼 솟아올라

쿠쿠루쿠쿠 팔로마 아야야야야 비둘기
쿠쿠루쿠쿠 팔로마 잿빛 구름 속 사라져

미움의 술이 흐르고
슬픔이 흥건할 때
오래된 기억의
가시넝쿨이
치렁치렁 날 감싸

어때요, 내 목에 걸린

피 흐른 심장을 쪼아 먹네

― 3호선버터플라이, 쿠쿠루쿠쿠 비둘기

닭이었다. 빨간색 헤드폰을 통해서 닭이 인간의 목소리를 냈다. 이미 목이 잘려 목소리의 결이 갈라진 죽은 닭이었다. 평생 A4 한 장짜리 크기의 공간에 갇혀 살다가 처음 빛을 보던 날 죽은 닭이 이 세상 어디에도 사랑은 없다고 했다. 왜 이런 고통만 가득한 세상에 태어났는지 풀리지 않는 생각만이 탑이 되어 쌓이는 것도 무리는 아니다.

노래를 들을 당시에 난 곡의 제목도, 부른 이의 이름도 몰랐다. 머릿속에 가득 찬 닭들 때문에 곡해하고 있다는 걸 알면서도 여자 보컬의 날 선 목소리, 배경에 흐르는 현악기 소리는 이 세상 모든 것을 벨 정도로 날카로웠다. 그런데 그 순간 갑자기 닭이 인간의 말을 버리고 울기 시작했다. 쿠쿠루쿠쿠. 그리고 아파했다. 아야야야야. 비둘기······ 어때요, 내 목에 걸린 피 흐른 심장을 쪼아 먹네.

그날 들은 노래는 멕시코 작곡가 토마스 멘데즈 소사가 만든 곡 '쿠쿠루쿠쿠 팔로마'를 개사한 3호선버터플라이의 '쿠쿠루쿠쿠 비둘기'였다. 한 여자를 사랑하다가 세상을 떠난 남자가 비둘기가 되어 날아와 "쿠쿠루쿠쿠" 하고 운다는 내용이라는 것도 나중에 알았다. 가사의 내용을 알고 나서도 나에게 비둘기는 닭이었으며, 이 세상에서 한

번도 사랑을 경험하지 못한 채 내 입 속으로 들어간 심장이었다.

난 다시 초등학교 때 만났던 병아리와 마주했다. 아이들이 억지로 넘긴 병아리를 데리고 집으로 돌아왔을 때 안도했던 것은 무엇보다 병아리가 내 손바닥 위에서 죽지 않았기 때문일 것이다. 엄마와 할머니는 다음 날 나를 조용히 불러다 앉혀놓고 병아리가 원래 약했다며 오래 살지 못할 수도 있다고 말했다. 아마도 병아리가 죽게 되면 내가 충격을 받을까 봐서였을 것이다.

할머니는 진이 다 빠진 병아리를 마치 인간 아기를 돌보듯 밤에도 추운 부엌으로 나가 물을 데워 먹였다. 부처는 '와서 믿으라'고 말하지 않고 '와서 보라'고 했다던데, 불교 신자였던 할머니 덕분에 나는 자비가 색과 형태를 지닌 것임을 그때 봤다. 추운 겨울밤 두 시간마다 병아리에게 물을 먹이던 할머니의 둥근 분홍색 솜바지처럼. 그날 이후 '목숨을 건 남녀의 사랑', '자식에 대한 어미의 사랑'에 매료된 적도 있었지만, 그 어떤 사랑보다도 '자비'가 한 수 위일지도 모른다는 생각이 마음 한 켠에 자리 잡았다.

닭이 된 병아리를 농장으로 보내고 나서 내심 홀가분하게 여겼던 것도 병아리를 내 손으로 살려냈다기보다 죽이지 않았다는 점 때문이었다. 그리고 그 후에도 여러 동물을 먹으면서 내 손으로 해치지 않

았다는 사실에 안도하며 살아왔다. 한동안 식탁 위에서 마주한 다양한 동물의 살은 "이 세상 어디에도 사랑은 없고… 쿠쿠루쿠쿠 팔로마 아야야야야" 하고 울었다. 죽은 고기가 아니라 어느 순간 나와 같이 이 지구에 살아 있었던, 나와 비슷한 신경계를 지녀 고통을 느낄 수 있는 존재. 「닭모양 토기」 눈을 통해 이 세상이 보였듯이 내 세상만큼 확실히 존재하는 닭의 세계. 내가 알면서도 모른 척했던 그들의 이야기가 들리기 시작했다.

● 「오리모양 토기」
원삼국 3세기말~4세기, 높이 34.4cm
국립경주박물관 소장

05 서용선

Suh Yong-sun

심문, 노량진, 매월당 1987-1990

1456년 그해 초여름,
사육신

26년 전 그림 속에서 사육신과 만난 순간이 있었다.
화면 속에 묶여 있는 당신은 박팽년인지도 모른다.

⬤ 학고재 學古齋

초등학교 교실 뒤편에는 늘 그 언니가 있었다. 수업 시간에 우리가 책을 읽거나 장난을 칠 때도 조용히 지켜보기만 했다. 우리보다 72년 이나 먼저 태어났으니 할머니라고 해야 맞을 것도 같지만 누구나 '언니'라고 불렀다. 언젠가부터 아이들은 눈이 올라간 언니의 얼굴이 무섭다고 수군거리기 시작했다. 난 그런 말이 떠도는 교실이 불경스러웠다. 사진 속의 그녀는 언제까지나 3·1운동 주동자로 감옥에 갇힌 상태였다. 매질을 당해 뺨이 부어서 눈매가 올라갔다는 것을 나중에 알게 되었다.

몇 년 후 중학생이 된 어느 날 우연히 붉은 육신의 그림을 마주했다. 화면 속에서 고문을 당하는 자들은 서슬 퍼런 왕이 바로 앞에 앉아 있는데도 고개를 숙이지 않았다. 그들은 삼촌에게 왕좌를 뺏긴 어린 단종을 위해 복위사건을 일으킨 신하였다. 언제부터 문초를 당했는지 이미 피가 하얀 옷을 적시기 시작했다. 눈빛은 무쇠 같았지만 불행하게도 피부는 보통 인간처럼 연약했다.

텔레비전을 켜도 마찬가지였다. 사극에서도 고문 장면은 감초 같

은 존재였다. 그냥 소문으로 처리하면 좋을 그 장면을 번번이, 그것도 길게 방영하곤 했다. 가족들이 다 같이 보는데 차마 방에서 뛰어나갈 수 없어서 이불을 끌어다 눈을 가리고 그 장면이 지나가기를 기다렸다. 주리를 틀어라, 고 호령하면 방 안 가득 고통스러운 신음소리가 퍼졌다. 장면이 지나가면 안도감이 드는 것은 잠시였고 곧 불같은 화가 치밀었다. 화는 극본을 쓴 사람부터 카메라를 든 촬영기사까지, 드라마 제작에 관여한 모든 사람에게로 향했다.

분노가 놀라움으로 바뀐 것은 고문이 인간들이 생겨난 이래 어느 나라에서도 당연지사로 등장했다는 사실을 안 후였다. 그 이름도 다양해서 아르헨티나에서는 '춤', 그리스에서는 '오르되브르(애피타이저)', 필리핀에서는 '생일파티'로 불렸다. 순전히 가해자를 위한, 끔찍한 농담이다. 심지어 그들은 고문 도구에도 자신의 취향을 반영하며 즐겼다. 고대 그리스에서는 사람을 가두고 불을 붙이는 도구를 황소 모양으로 만들었는데 그 안에서 사람이 비명을 지르면 소가 우는 소리와 비슷하다는 점에서 착안한 것이었다. 스파르타의 폭군 나비스는 자신의 부인인 아페가의 모습으로 '무쇠처녀'를 만들기도 했는데, 화사한 옷의 가슴과 팔 부분에 철로 만든 못이 숨어 있었다. 고문 기술의 상상력은 동물이나 곤충에까지 이르렀다. 사람에게 꿀을 발라 벌들에게 쏘이게 만들거나 사람의 몸 위에 철 접시를 올려둔 후 불에 달구어 그 안에 갇힌 쥐를 사람의 몸속으로 파고들도록 했다.

이렇게도 다양한 고문 방법을 고안해내다니 인간이란 어쩌면 고통을 주는 행위 자체를 즐길 수도 있다는 것을 눈치 챘다. 그때가 언제인지는 정확히 알 수 없지만 나와 같은 종족인 인간에 대해 깊이 실망했으며, 그 후로 가슴속의 문짝 하나를 늘 단단히 여며두게 되었다.

2

유관순 사진과 사육신 그림, 드라마 고문 장면을 보는 것은 하나같이 괴로웠지만, 특히 사육신의 이미지는 오랜 시간 동안 나를 따라다녔다. 서용선이 그린 「심문, 노량진, 매월당」(1987~1990)을 봤을 때 첫눈에 고문을 다룬 그림이라는 것을 알았지만, 드라마를 볼 때처럼 눈을 돌리지는 않았다. 왕위를 빼앗긴 어린 왕을 위해 목숨을 바친 사육신을 역사서가 아닌 그림으로 만난 것은 처음이었다. 캔버스 속에는 그들 중 두 명이 의자에 묶여 있었는데, 사육신 중에서도 박팽년의 이름이 제일 먼저 떠올랐다. 세조는 박팽년의 재주를 아꼈기에 몰래 사람을 보내 단종 복위운동을 일으킨 사실을 부인하면 살려주겠다고 제안했다고 한다. 왕의 회유에도 불구하고 박팽년은 세조를 '나으리'라고 부르며 뜻을 굽히지 않았다. 실록의 기록을 보면 세조가 어찌 나를 배신하느냐, 며 발을 굴렀다고 하는데 화면 속에서도 검붉

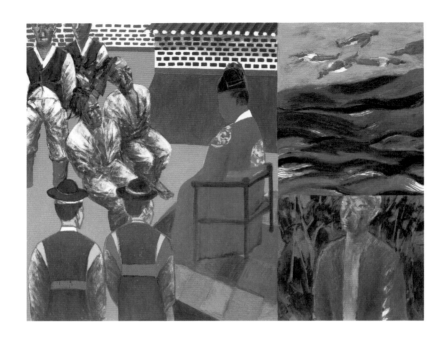

● 서용선 「심문, 노량진, 매월당」

1987-1990, oil on canvas, 180×230cm
국립현대미술관 소장
도판 작가 제공

은 흙빛으로 익어버린 그의 얼굴이 보인다. 눈, 코, 입이 지워질 정도로 분노가 지배한 얼굴은 심문이 아직 끝나지 않았으며 앞으로 더 잔혹해질 것을 암시한다. 게다가 우리는 "지지는 쇠가 너무 차가우니 더 달구어 오라"고 했던 박팽년이 자신의 의지를 굽히지 않을 것을 알고 있다.

세조는 단종 복위 사건을 진압하고 자신의 자리를 지켰으며 결국 그의 피를 이어받은 자손들이 조선의 왕이 되었다. 235년이 흐른 뒤 숙종은 사육신의 시신을 버렸던 노량진 부근에 사당을 세우고 그들의 명예를 회복시켜주었다. 신하가 절의에 죽는 것보다 더 하기 어려운 것도 없으며, 사육신을 외면하지 않는 것이 세조의 성덕을 빛내는 것이라는 이유에서였다. 왕을 죽인 왕을 자신의 선조로 모시는 동시에, 충과 효를 소중히 여겨야 하는 조선의 왕이 겪었던 모순이었다.

세조는 민정을 위해 공물 대납을 금지시키고, 대장경의 인쇄 사업을 펼쳐 '치적 군주'라는 호칭을 얻기도 했다. 하지만 세조가 용서받는 일은 이전에도 앞으로도 없을 것이다. 당대의 백성들이 단종을 배신한 신숙주를 떠올리며 금세 맛이 변하는 녹두 나물을 '숙주'라 이름 붙였던 것처럼. 충·효라는 유교 관념에서 멀찍이 떨어져 나온 우리조차 세조로부터 얼굴을 돌리는 이유는 무엇보다도 사육신에게 행해진 고문 때문일 것이다. 마차에 팔다리를 묶어 죽이는 거열형車裂刑과, 달군 쇠로 팔다리를 끊어내는 모진 고문을 행한 것도 모자라 그들의

아들을 죽였으며 부인과 딸을 노비로 만들었다.

세조는 그렇게 해서 얻은 왕위에 겨우 13년간 머물렀으며, 52세의 나이로 세상을 떠났다. 큰아들은 스무 살이 되었을 때 급사했으며, 세조의 뒤를 이은 예종도 왕으로 즉위한지 1년 3개월 만에 사망했다. 사람들은 단종을 낳고 하루 만에 세상을 뜬 어머니 현덕왕후의 저주라고 수군거렸다.

3

1986년 서용선은 개인적으로 복잡한 일이 생겨 강원도 영월을 찾았다. 그곳에 살고 있던 어린 시절의 친구와 함께 강변 백사장에 앉아 마음을 식히고 있을 때였다. 친구가 이곳이 바로 단종을 죽이고 나서 시신을 던진 청령포, 라고 알려줬다. 그 이야기를 듣는 순간 저만치 한여름의 투명한 강물 위에서 사람이 둥실 떠올랐다. 열일곱 살의 나이로 죽음을 당하고 시신조차 갈 곳 없이 떠도는 단종이었다. 정신이 번쩍 들 정도로 너무 생생해서 집으로 돌아오자마자 그 모습을 스케치로 남겼다.

서용선은 그때까지는 '소나무 화가'라는 호칭이 익숙한 작가였다. 슈퍼리얼리즘, 포토리얼리즘이라고도 불리는 극사실주의 기법으로

나무껍질이나 솔잎 하나까지도 세밀하게 살려내어 묘사했다. 그가 선택한 매체는 유화였지만 '동양성이란 무엇인가'에 대한 질문으로 수묵화를 모사해보거나 전통적으로 중시되어온 소재인 소나무를 택하기도 했다. 당시 화단을 지배하고 있던 단색 모노크롬 회화가 추상미술의 한계에 도달한 것으로 여겼던 그는 바로 눈앞에 있는 실제의 세계로 들어가보고 싶었다. 학교 근처의 소나무를 카메라로 근접 촬영한 후 작업실에서 사진을 보면서 캔버스에 옮겨본 것도 그 때문이었다.

꾸준히 현실 속 소나무를 그려온 그가 수백 년 전에 세상을 떠난 과거의 인물을, 환각과도 같은 순간을 그리겠다고 마음먹은 것이다. 청령포에서 단종을 만난 순간 그는 직감적으로 이 주제를 10년 정도는 다루게 되리라고 느꼈지만, 예상을 뛰어 넘어 30년 가까이 지금껏 지속되고 있다. 수많은 캔버스에는 단종뿐만 아니라 그의 복위를 도우려 했다가 죽은 세조의 남동생 금성대군, "삼족을 멸한다"는 어명에도 불구하고 단종의 시신을 거둔 엄홍도와 단종의 유배지인 영월의 풍경 등이 반복적으로 나타난다.

그중에서도 많이 등장하는 것이 사육신의 모습이다. 그들이 고문을 받았던 해는 1456년, 때는 6월이었다. 사육신은 피부가 타들어가고 팔이 끊겨 나가는 순간 눈앞이 캄캄해지는데도 아무런 변화도 없는 하늘이 무심하다고 느끼지는 않았을까. 서용선이 만들어낸 캔버스 속에는 그들을 받치고 있는 땅이 진홍색으로 변하고 있다. 흔히

분홍색은 로맨틱한 관계의 대명사로 여겨지지만 화면 속의 진홍색은 세조의 광기, 사육신의 막막함과 고통, 우리가 그 앞에서 느끼는 현기증으로 빈틈없이 채워져 있다.

> 봄 골짝에 토한 피가 흘러 꽃 붉게 떨어지는구나.
> 하늘은 귀 먹어서 저 하소연 못 듣는데
> 어쩌다 서러운 이 몸 귀만 홀로 밝았는고.
>
> — 단종

사육신의 시도가 실패로 끝난 후 왕위를 빼앗긴 단종의 입장은 더욱 위태로워졌다. 다음 해 상왕에서 노산군으로 강등되었고 강원도 영월로 유배된 지 4개월 만에 목숨을 잃는다. 실록에는 사약을 받기 전에 스스로 목을 매어 자살하였다고 기록되어 있으나 정확한 사실 여부는 알 수 없다.

유배 시절 노산군은 자규루에 올라 고단하고 외로운 심정을 시로 남기기도 했다. 열일곱 살 소년은 추운 겨울을 지내고 피어난, 반가워야 할 꽃이 자꾸 붉은 피로만 보인다. 영월의 어느 골짜기에서 그는 자신을 위해 바닥으로 떨어져 죽은 사육신의 마지막 음성을 듣는다. 귀 먹은 하늘 아래 홀로 듣는 소리.

4

 드라마를 볼 때는 고문 장면이 넘어가기를 눈을 감고 기다렸지만 서용선의 그림에는 한참 동안 시선이 머물렀던 것은 왜일까? 캔버스의 왼편으로 고개를 돌리면 사육신은 살아서 모진 고문을 받고 있고, 오른편에서는 시신이 되어 노량진 강가에 던져져 있다. 왼편에서 고통받는 육신이 오른편에서 죽고, 다시 왼편에서 살아나 자신의 신념을 지키기 위해 또다시 고통을 감내한다. 이들은 실패했고 세조는 무력으로 이들을 제압했다는 결말을 뻔히 아는 이야기. 그들의 육신은 살한 점도 남지 않을 만큼의 시간이 지났고, 고통 또한 이미 끝났는데도 우리는 그 앞에서 그들과 함께 막막한 시간을 견딘다.

 서용선은 이 그림을 세 개의 화면으로 나누어 그렸다. 왼편에서는 심문을 받는 두 인물, 오른쪽 위편은 노량진 강가에 시신이 되어 누운 사육신, 그리고 그 아래쪽에는 그들의 시신을 수습한 매월당 김시습의 얼굴이 보인다. 시간의 흐름에 따른 사건을 보여주고 있는데 회화에서는 다소 과감하다고 할 수 있는 방식이다. 다른 장르인 문학의 성격을 도입하는 것은 회화의 순수성과 반한다고 여겨져 미술사에서 비판의 대상이 되곤 했기 때문이다. 하지만 스스로를 '문학가'이기도 하고 '정치가'이기도 하다고 밝히는 서용선은 생각이 달랐다. 현대미술 역시 작가 개인의 감각이나 체험, 그리고 교양이 결합된 지적인 작

업이므로 순수/비순수, 문학/비문학의 구분은 더 이상 무의미하다는
것이다.

어느 정도 시간이 흐르고 나서야 중학교 때 본 그림이 왜 평생 나
를 따라다녔는지, 종종 봄이 끝나가는 계절이면 경복궁의 형장에 묶
인 사육신을 떠올렸는가를 알 수 있었다. 그곳은 현실의 경복궁과는
달랐다. 그보다는 마치 소설을 읽고 난 후 내가 가본 적 있는 허구의
공간과 비슷했으며, 그곳에서 만난 사람들도 그러했다. 서용선의 그림
에 등장하는 인물들은 생김새가 정교하게 묘사되기는커녕 간략한 선
으로 턱턱 붓질을 해서 그려진 경우가 대부분이다. 등장인물은 무표
정하다고 해도 무방하다. 화면에서 힘을 발휘하는 것은 무엇보다 색
채다. 우리는 여러 감정이 진동하는 진분홍과 사육신을 가둔 담벼락
의 푸른 색채 속에서 막막함을 느끼며, 무표정한 인물을 통해 스스로
만들어낸 이야기를 쉽게 잊지 못한다.

30년 가까이 현재도 이어지고 있는 서용선의 단종 연작을 보면서
나를 따라다니는 이야기도 자라났다. 그 속에는 성삼문, 박팽년의 고
통스러웠던 순간뿐만 아니라, 자규루를 배경으로 서 있는 단종(「노
산군」, 1987~1991), 물속에 빨려 들어가기 전 하늘로 뻗고 있는 단종
의 손 하나(「청령포-절망」, 1996), 엄흥도가 강을 사이에 두고 단종과
만나는 달밤(「엄흥도, 노산군」, 1990)이 자리했다. 그 사이사이 나의

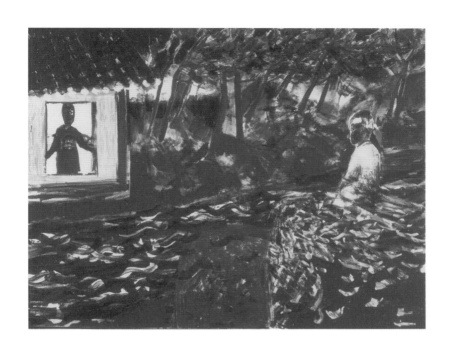

○ 서용선 「엄흥도, 노산군」

1990, vinyl technique on canvas, 85×110cm
개인 소장
도판 작가 제공

상상으로 채워진 세상은 캔버스와 나 사이 어딘가쯤에 단단하게 실재하는 공간이었다.

5

"우리가 역사와 신화를 비현실적인 것으로 생각하거나
우리와 상관없는 아주 특별한 것으로 여기는 데 비극이 있다.
망각은 인간에게 치유와 동시에 불행을 가져다주기 때문이다."

– 서용선

서용선이 화가라는 직업에 대해 관심을 갖게 된 것은 스물세 살 때였다. 군대에서 제대한 직후 그는 가정형편이 어려워 중장비 기술을 배워야 할지 대학에 들어가야 할지 고민을 거듭하고 있었다. 그러던 어느 날 친구네 하숙집에 갔다가 신문에 난 이중섭의 기사를 읽게 되었다. 모든 열정을 예술에 바친 그의 일생에 적지 않게 감동했고, 사회나 제도의 속박에서 벗어난 화가라는 직업이 매력적으로 다가왔다. '자유'라는 단어에 매료된 경험은 그가 평생 일궈온 작품세계와도 긴밀하게 연결되어 있는 것으로 보인다.

단종 연작과 함께 큰 획을 차지하는 주제는 '도시의 사람들'이다.

돈암동에서 오래 살았던 서용선은 관악구로 출퇴근을 하면서 하루에 꼬박 서너 시간씩 버스에서 보내게 되었다. 그가 그린 많은 도시인들은 그때 본 풍경처럼 정류장에서 차를 기다리거나 지하철 계단을 오르고 있다. 단종 연작과 달리 그 안에서 어떤 특정한 사건이 일어나는 것처럼 보이지는 않는다. 하지만 의복과 거리만 현대식으로 변했을 뿐이지 인물 생김새나 표정은 단종 연작과 거의 다를 바가 없다. 사육신을 억압하거나 혹은 그들과 공명했던 원색의 색채는 숙대입구 지하철(「숙대입구07:00~09:00」, 1991)이나 서울 거리(「소음」, 1991)에서도 반복되고 있다. 서용선은 거리 표지판의 화살표나 가위표와 같은 기호들이 보행자와 운전자에게 끊임없이 행동을 지시하는 모습을 목격했다. 동시에 만원 지하철의 불쾌함과 경적이 울리는 도시의 소음을 견디며 일터로 향하는 사람에게 시선이 머물렀다. 시대적 배경과 권력의 차이는 크겠지만, 사육신의 의지가 세조에 의해 억압되었다면 현대인들 역시 생계와 사회의 규제에 의해 행동과 자유가 제한되고 있다는 것을 느꼈다.

서용선이 사람들에게 가장 많이 받은 질문 중 하나는 캔버스 속의 사람들이 표정이 없어서 무슨 생각을 하는지 모르겠다는 것이었다고 한다. 작가는 자신이 그린 인물이 무표정하지 않으며 더 나아가 사람들이 그 속에서 이야기를 읽어낼 수 있을 것이라고 답했다. 그는 사람들의 상상력과 공감의 능력을 믿었다. 화면 속 인물의 속마음이 궁금

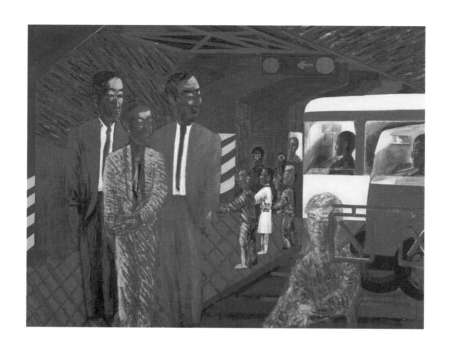

● 서용선 「소음」

1991, acrylic on canvas, 181.5×226.5cm,
개인 소장
도판 작가 제공

해지면 그들에게 직접 질문하기를 바랐는지도 모른다.

 26년 전 그림 속에서 사육신과 만난 순간이 있었다. 화면 속에 묶여 있는 당신은 박팽년인지도 모른다. 이제 마흔이 된 당신은 단종을 복위하려 했던 이유로 세조 앞에 붙들려 앉아 고문을 받는 중이다. 늘 침착하고, 하루 종일 의관을 벗지 않아 사람들의 존경을 받았다는 당신은 옷이 흐트러지고 맨살이 보일 때마다 수치심을 느낀다. 아찔한 고통 속에 떨어질 때 13년 전 세종을 도와 훈민정음을 창제하던 순간이 스쳐 지나갔다. 학문, 문장, 글씨가 모두 뛰어나 '집대성'이라 불렸던 당신은 사랑방 책상 속에 넣어둔, 완성하지 못한 글을 떠올린다. 죽음의 순간이 임박해올 때마다 자신처럼 죽어갈 자식과 며느리의 뱃속에 있는 아기 얼굴이 보이다가 사라졌다. 하지만 당신은 그 무엇보다 자신의 신념을 지키기로 결심했다. 죽는 것을 목표로 할 수밖에 없었던 1456년 6월 2일의 일이었다. 경복궁 사정전 앞 외롭고도 쓸쓸한 당신의 이야기가 20년 넘도록 한 번도 진부해진 적은 없었다.

모성의 진화

계절이 바뀌어도 취업 소식은 들리지 않았고,
엄마는 아무 일도 없었다는 듯이 다시 전업주부로 돌아왔다.

● 아르코미술관

동네 친구가 너희 엄마 바람났다고 놀렸다. 친구 몰래 눈을 흘겼지만 나 역시 엄마가 그렇게 화사한 옷을 입은 걸 처음 보았다. 화장은 커녕 로션 바르는 것도 잊어버리기 일쑤인 엄마가 양장점에서 다홍색 투피스를 맞춰 입고 집을 나서곤 했다. 바람난 곳은 다름 아닌 미술학원. 몇 시간 동안 사라졌다가 흰 토끼와 코끼리가 가득 찬 스케치북과 함께 돌아왔다. 그때 엄마 나이 서른아홉, 난 중학교 입학을 앞두고 있었다. 나중에 알았지만, 엄마는 재취업을 희망했다. 일 년이 지나 수업 과정을 마쳤을 때 엄마는 나이가 많아 취직이 힘들 거라고 했지만, 우리 자매는 전화벨이 울릴 때마다 내심 어느 회사의 사장님이길 기대했다.

엄마는 '자子' 자 돌림 자매 중에 유일하게 '숙淑'이라는 이름을 가져 막내 동생의 시샘을 받기도 했다. 왜 혼자만 숙인지 무슨 특별한 이유가 있냐고 물었을 때 그땐 그게 유행이었겠지, 이름도 아마 언니가 지었을 거라고, 무심하게 말하던 그녀는 스물여덟이 되던 해 나의 엄마가 되었다. 해방이 된 지 3년 후에 태어난 많은 소년, 소녀들이 그랬겠

지만 집안이 풍족하지 못했다. 전교생 앞에서 노래를 부를 정도로 목청이 좋았고 미술에 소질이 있었지만, 고등학교는 검정고시로 마쳤고 대학에 진학할 여유는 없었다. 몸이 약한 할머니의 셋째 딸로 태어난 그녀는 곧장 시청 앞에 있는 여행사에 취직했다. 몇 년이 지나 직장 상사의 추천으로 한 대학의 행정실로 자리를 옮길 수 있었는데, 그녀는 이곳이 꽤 마음에 들었다. 하지만 결혼을 한 이듬해 한 아이의 엄마가 되었다는 이유로 상사는 퇴직을 권했다. 내가 두 살이 되기 전에 엄마는 직장의 다른 아기 엄마들과 함께 일을 그만두어야 했다.

그리고 그해부터 쭉 전업주부로 살았다. 학교가 파하고 돌아오면 엄마는 거의 늘 싱크대에서 그릇을 닦던지 신문지를 깔고 콩나물을 다듬고 있었다. 부모와 동생, 남편과 두 딸이 함께 사는 대가족의 주부에게는 당연한 모습이었을지도 모른다. 그 시절을 떠올리면 사진관의 고정된 배경처럼 두 평도 채 안 되는 부엌에서 엄마를 떨어트려놓기가 쉽지 않다.

엄마가 미술학원을 마치고 일이 년이 지난 어느 날이었다. 집에 돌아와보니 내 허리 높이까지 오는 적갈색 고무 대야가 마당의 반을 차지하고 있었다. 그 속에서 길이가 2미터, 지름 0.3센티미터 정도 되는 등나무가 하늘로 빳빳하게 고개를 들었다. 물에 젖었지만 여전히 숨이 살아 있는 싱싱한 등나무를 구부려 엄마는 여러 가지 물건을 만들었다. 둥근 전등갓, 여름 바캉스에 어울릴 법한 숄더백, 달 항아리처럼

큰 사이즈부터 손바닥만 한 사탕바구니까지. 엄마는 빨강, 노랑, 초록으로 물들인 등나무로 중간중간 문양을 넣기도 했다. 다 만든 뒤에는 다음부터 이 색은 안 쓰는 게 좋겠다든지 이 부분은 좀 더 구부리는 게 낫겠다는 식으로 스스로 평가를 내렸다. 그러다가 겨울이 되면 각종 털실을 넣은 커다란 바구니를 끼고 살았고, 틈틈이 박완서의 소설과 한국 근대기 단편소설을 읽었다.

계절이 바뀌어도 취업 소식은 들리지 않았고, 엄마는 아무 일도 없었다는 듯이 다시 전업주부로 돌아왔다.

2

그녀의 이름은 석남. 1939년 만주에서 태어났다. 셋째 딸로 태어난 그녀의 이름에 '남男' 자가 들어간 것은 다음에 사내아이가 태어나길 바란다는 의미였다. 동생들 학비를 대기 위해 학업을 그만두고 취직을 했지만, 그녀는 이 사실이 자랑스러웠다. 결혼을 하고 나서는 시어머니를 모시면서 남편을 내조하는 전업주부가 되었는데 점차 삶의 존재이유를 느낄 수 없었다. 3년이 지나니까 먹는 것조차 귀찮아지고, 집에 있는 먹을거리가 다 떨어진 뒤에야 장을 보러 갈 정도가 되었다. 남편은 자신의 사업에 매진하면서 성취감을 느꼈지만, 자신은 우울할

자격조차 없다고 생각했다. 서른여섯이 되었을 때는 "지금 나 뭐하고 있는 거지?"라는 질문 때문에 밤이 되어도 잠이 오지 않는 날들이 이어졌다.

경제적으로 힘든 시기가 어느 정도 지나갔을 때 그녀는 남편에게 그림을 그려야겠다고 선언했다. 다행히 남편은 10년 동안 식구들을 위해 사느라 애썼으니까 하고 싶은 일을 해보라고 말해주었다. 처음 시도한 것은 서예였다. 새벽 세 시까지 신문지 위에 한 일― 자만 써내려가다가 화가가 되겠다는 결심을 하고 드로잉과 유화를 그리기 시작했다. 그러면서 그럴 수밖에 없다는 듯이 어머니의 얘기를 풀어놓았다. 서른아홉에 남편을 잃고, 아이 여섯 명을 데리고 흙벽돌로 집을 지으면서도 한 번도 자식들 앞에서 생계 걱정을 한 적이 없던 어머니. 오히려 장사꾼이 오면 집으로 불러들여 밥을 먹여 보내거나 집에 재우기도 했던, 마음이 따뜻했던 어머니 원정숙의 이야기였다. 1982년 첫 개인전을 연 후에도 10년 동안 어머니를 소재로 한 작품 제작이 이어졌다. 윤석남은 어머니의 생애를 '긴 굿을 마치듯' 풀어낸 뒤에야 자신의 이야기를 할 수 있었다.

남편의 사업이 번창하고 살림이 나아졌을 시절이었다. 방이 세 개로 늘어났는데도 시어머니 방, 아이 방, 그리고 남편과 함께 쓰는 침실을 제외하고 나니 집 안 어디에도 혼자 조용히 책을 읽을 수 있는

곳이 없었다. 유일하게 자신에게 자유로운 공간은 식탁 앞에 놓인 의자라는 사실에 울화가 치밀던 어느 날, 길을 가다가 누가 버린 식당 의자를 주웠다. 그 위에 앉아 있는 여자를 나무로 형상화하면서 자신과 동일한 상황에 처해 있는 이 시대의 여성들과 만났다. 「핑크룸Ⅳ」(1995)은 그중 하나다.

윤석남이 만든 「핑크룸Ⅳ」에는 50대 초반쯤 되어 보이는 한 여자가 의자 위에 앉아 있다. 평생 저런 핑크빛 의자를 가져본 적 없고, 이목구비가 다른데도 언뜻 엄마 얼굴이 보이다가 사라진다. 엄마가 집에서 즐겨 입는 홈웨어 꽃무늬와 핑크룸에 등장하는 여자 옷에 붙은 자개 장식이 비슷하다면 비슷하겠지만 그 외에는 이유를 알 수 없다. 의자 주위에는 밟으면 미끄러질 게 뻔한 구슬들이 바다처럼 펼쳐져 있어서 섬에 갇힌 조난자처럼 보이기도 한다. 낫처럼 뾰족한 의자 다리는 위태롭고, 갈고리들은 주위에서 실뱀처럼 넘실댄다. 하지만 정작 그녀의 얼굴에서는 아무런 불안도 분노도 읽어낼 수 없다. 의아한 것도 잠시, 문득 검은 금속성의 생명체는 그녀의 적이 아니라 분신임을 알아차린다.

3

"나는 정말이지 어깨동무하는 것처럼 신체가 길게 늘어나서 누군가
에게 닿고 싶다. 그러나 삶 속에선 같은 여성들끼리도 잘 닿아지지 않
는다." – 윤석남

「핑크룸Ⅳ」의 여성은 가사노동의 단조로운 반복에 지친 이 세상 어
딘가, 누군가의 엄마다. 자신도 모르는 깊은 곳에 숨은 진짜 마음은
의자 다리를 날카롭게 만들었고, 의자는 중심을 잡지 못하고 흔들거
린다. 그녀의 마음이 수없이 만들어냈다가 지웠을, 갈고리들은 이미
쿠션을 뚫고 올라왔다. 의자를 공격해서 그곳에 갇힌 그녀를 탈출시
키려 한다.
「핑크룸Ⅳ」 외에도 윤석남이 현실에서 건져낸 엄마들의 모습은 다

● 윤석남 「핑크룸 Ⅳ」
1995, mixed media, installation view, variable size
Edition 4 piece_ Queensland Art Gallery, Brisbane, Australia / Taipei city Museum /
Gyeonggi Museum of Modern Art, Ansan, Korea / artist's collection
사진 작가 제공

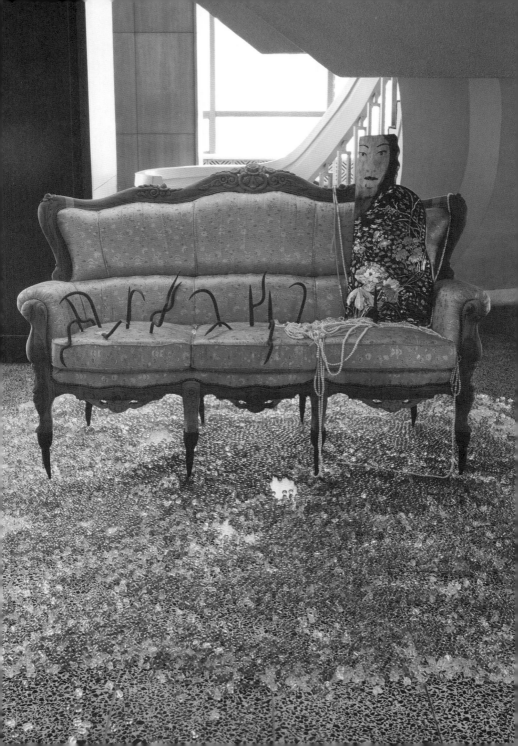

양했다. 과일이 잔뜩 든 광주리를 머리에 인 상태로 아이를 안고 젖을 먹이면서 돈을 세고, 양동이도 들어야 하는 탓에 이미 여섯 개가 된 손(「손이 열이라도」, 1985), 물질적으로 풍요로운 삶을 누리고 있지만 공허해 보이는 눈동자(「L부인」, 1986), 푸른 고래를 머리에 이고 바닷속으로 손을 집어넣어 고기를 건져내는 생선장수의 긴 팔(「어시장」, 2003)로 태어났다.

작품을 통해 이 시대의 많은 여성들과 만난 윤석남은 이미 육신이 사라진 이들과도 접속을 시도했다. "신체가 길게 늘어나서 누군가에게 닿고 싶다"는 염원대로 윤석남의 손은 400년의 시간을 뛰어넘더니 시인 허난설헌에게 미치기도 한다. 허난설헌은 양반가 여성에게조차 글을 가르치지 않는 조선 중기에 태어났지만 비교적 자유로운 집안에서 어려서부터 시를 지었다. 하지만 가부장적인 가문으로 시집을 간 후 시어머니와 남편의 몰이해 속에서 외롭게 지내다가 돌림병으로 두 아이를 잃게 된다. 그녀는 스물일곱 살로 세상을 떠나면서 방 한 칸 분량이 될 자신의 시를 모두 불태워 달라고 했다. 이를 애석하게 여긴 동생 허균은 그녀가 친정집에 남겨둔 시와 자신이 외우고 있던 시를 모아 책을 냈고, 훗날 중국과 일본으로 전해져 인기를 모으게 된다.

커다란 캔버스에는 단발머리의 여성이 한복을 입은 여인과 마주 앉아 있다. 후세를 낳아 기르는 일, 며느리와 부인 역할만을 강요받다

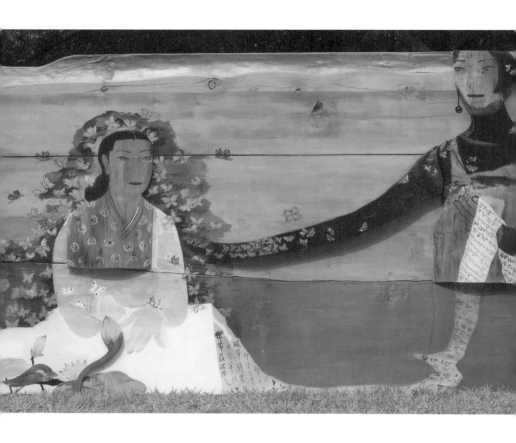

● 윤석남 「허난설헌」

2005, mixed media, 115×170×10cm
작가 소장
사진 작가 제공

가 이 세상을 떠난 허난설헌을 바라본다. 자신 역시 집 안에 갇혀 우울증을 겪은 적이 있는 윤석남은 그녀의 마음을 어루만지려 손을 뻗는다. 기다란 손이 닿으려는 찰나, 허난설헌 역시 기척을 느끼고 돌아본다. 이승과 저승을 이어준다는 나비 한두 마리가 단발머리의 여성을 향해 건너온다(「허난설헌」, 2005).

허난설헌과 윤석남의 인연은 각별하다. 유화나 드로잉 등 평면 작업을 반복하던 윤석남은 나무를 조각하고픈 욕구를 느꼈지만 일 년 정도 망설이고만 있었다. 쓸쓸한 마음에 강릉에 있는 허난설헌의 생가를 홀로 찾았다. 해가 뉘엿뉘엿 질 무렵 감나무밭에 떨어져 있는 15센티미터 정도 되는 나뭇가지가 눈에 들어왔다. 그것을 주워 돌아온 후 문방구에 가서 초등학생들이 쓰는 조각도 세트를 샀다. 조금씩 파낸 뒤에 그 위에 칠을 해 하얀 저고리에 남색 치마, 빨강 댕기를 입혔다. 처녀 시절 허난설헌과의 첫 만남이었다.

4

"나는 제 자식만 아는 사람들이 싫다. 그건 모성이 아니라 이기심일 뿐이다. 자식을 사랑하다 보니 주변까지 아우르게 되는 것. 자기의 사랑

을 사회로 확장하는 것. 가령 생태 문제에 관심을 갖는다거나 하는 것이 모성이다."

<div align="right">– 윤석남</div>

윤석남은 "예술가는 지상으로부터 20센티미터 정도 떠 있을 수 있는 사람. 너무 높이 떠 있으면 자세히 볼 수 없고 현실 속에 파묻히면 좁게 볼 수밖에 없기 때문에"라고 말한다. 지상에서 조금 몸을 띄운 덕분에 그녀는 어시장의 억척스러운 어머니, 김혜순 같은 당대의 시인들뿐만 아니라 수백 년 전에 세상을 뜬 허난설헌, 이매창과 더불어 포천에 살고 있는 할머니를 만날 수 있었다.

윤석남은 2003년 신문에서 1,025마리의 유기견을 돌보는 이애신 할머니의 기사를 접했다. 20년 동안 버려진 개들을 보살펴온 일흔 살 할머니의 이야기였다. 작가는 포천의 할머니 집 앞에 도착했을 때 백 몇 십 마리의 개가 일제히 자신을 향해 뛰어오던 순간을 잊지 못했다. 작업실로 돌아와서 신문에서 처음 본 숫자인 1,025마리의 개를 만들기 위해 5년간 매달렸다. 작업을 하는 동안 너무 힘들고 지쳐 작가 인생이 끝날 것 같다는 생각까지 들었지만 손에서 놓지 않았다. 나무로 만들어진 개들은 30센티미터에서 1미터가 넘는 것까지 크기도, 종자도 다르지만 모두 버림받은 기억을 지녔다는 점에서 같다. 이 도시 곳곳에서 사라졌던 개들은 윤석남의 손을 통해 아르코미술관, 학고재 갤러리 등에서 다시 모습을 드러냈다.

개를 보면 친근함을 느끼거나 으레 미소를 짓는 사람이라 해도 전시장에서 개와 마주친 순간 서늘함을 피하기는 어려울 것이다. 원망하기는커녕 물끄러미 바라보는 눈빛인데도 마주 보기가 편치 않다. 우리가 사는 이 거리에서 언젠가 한번쯤 외면했던 얼굴이며, 인간의 추함을 목격한 증인이기 때문이다.

윤석남은 청중들을 자신의 이야기 속으로 곧장 끌고 들어가는 재주를 지녔다. 허난설헌, 유기견과 만났던 순간의 느낌은 생생하며, 짧지만 핵심을 파고드는 명언도 맛깔스럽다. 그중에서도 "나는 제 자식만 아는 사람들이 싫다. 그건 모성이 아니라 이기심일 뿐이다"라는 말이 유독 기억에 남는 것은 '페미니스트 아티스트'이자 '어머니를 그린 작가'라는 호칭이 늘 따라다니는 그가 내린 이 시대에 대한 진단이기 때문이다. 요즘 많은 부모들이 유치원을 보내면서도 자신의 아이가 행여 왕따를 당하지 않을까 걱정된다고 한탄한다. 자기 자식만을 위하는 모성은 아이들에게 타인에 대한 배려가 삭제된 이기심을 전하게 된다. 아이러니하게도 그 피해를 고스란히 돌려받는 것은 아이들이다. 사회적 강자로 키워내려고 하지만 아이들뿐 아니라 우리 역시도 이 도시에서 언제 어디서든 약자가 될 수 있다.

그녀가 유기견 조각을 처음 선보였을 때 사람들은 윤석남이 그 이전과는 다른 맥락의 작품을 들고 나왔다고 생각했다. 하지만 실은 자

● '윤석남 1,025: 사람과 사람 없이 전'
2008, 아르코미술관 전시 광경
사진 작가 제공

식에 대한 사랑을 타인에게, 그리고 동물을 포함한 이 세상의 모든 약
자에게 적용할 수 있는 모성의 극대화를 1,025마리 나무로 조각해낸
것이었다. 윤석남은 스스로 모성의 진화단계를 거쳤으며 그 진행은
계속되고 있다.

5

윤석남은 마흔이 다 되어 그림을 시작하면서도 자신의 나이를 의
식한 적이 없었다. 마흔셋에 아르코미술관(당시 미술회관)에서 첫 개
인전을 열면서 미술대학을 나오지 않았다는 것도, 남들이 '주부 작가'
라는 호칭으로 부르는 것도 신경 쓰지 않았다. 이미 그림을 그리는 데
목숨을 걸겠다고 마음을 먹은 그녀에게 나이며 학벌, 세상의 편견이
중요할 리 없었다. 오히려 마흔 살까지 가정에 갇혀서 온도를 높여가
고 있었던 내면의 열기가 그림을 시작한 지 2년 만에 개인전을 갖고,

이어 도쿄, 뉴욕, 베이징 등에서 전시를 열며 이 시대 많은 이들과 소통하는 작가로 이끌었다.

올해 초에 「나눔의 집」에서 윤석남의 인터뷰를 녹취하는 데 참여할 기회가 있었다. 기념관 안에 그녀가 나무를 깎아 걸어놓은 일본군 위안부 조각상이 있었는데 그 앞에서 인터뷰가 시작되었다. 조각상에는 이미 돌아가신 할머니들을 생각하며 좋은 곳으로 승천하기를 바라는 마음을 담았다고 했다. 주위에는 일본인들이 만들어 걸어둔 종이학이 길게 늘어져 있었고, 우리는 치마저고리를 입은 젊은 시절 할머니 앞에 초를 켜고 마주 앉았다.

인터뷰가 한 시간쯤 진행되고 나서 아마 평생 수없이 반복해서 들었을 질문이 나왔다. 마흔이 되어 미술을 시작한 계기를 물었을 때 "왜 세상 사람들은 무엇이 하고 싶은데 나이를 문제 삼는지 정말 모르겠어요"라며 질문으로 답했다. 마치 그 질문을 처음 들은 듯한 표정으로, 정말 그 이유가 궁금하다는 듯이 눈을 반짝였다. 일흔이 넘은 나이에도 "아침에 작업실로 출근해서 하루에 아홉 시간 정도 작업을 하지 않으면 속이 부글부글 끓는다"는 그녀라면 그럴 만했다.

인터뷰를 마치고 택시 뒷좌석에 동승하게 되었을 때 그녀는 사람들에게 버림받은 1,025마리의 나무 개를 깎은 얘기를 들려주다가 자신의 손을 보여줬다. 핑크색 의자에 앉아 있는 주부와 허난설헌,

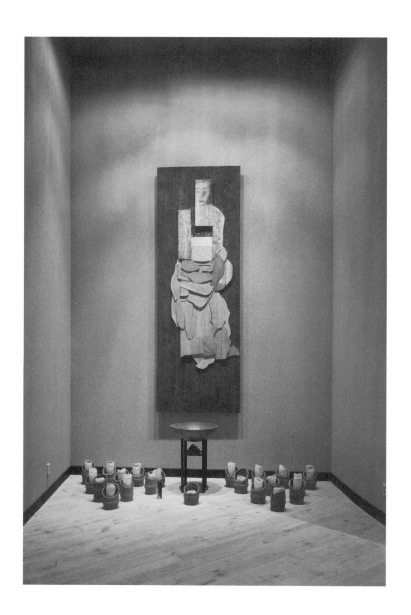

1,000마리가 넘는 개를 어루만지려 늘어났던 손은 예상 외로 자그마
했다.

6

인터뷰 이후 몇 번인가 망설이다가 결국 엄마의 이야기를 풀어놓게
된 것은 윤석남의 작품을 통해 지금의 나와 같은 나이였던 서른아홉
의 엄마를 다시 만났기 때문이었다.

내가 대학을 졸업했을 무렵인가 엄마는 명지대학교에서 일하던 자
리가 20년 넘게 꿈에 나오더니 최근에야 보이지 않는다며 웃었다. 마
치 폭풍우 속에서도 꺾이지 않은 고목의 생명력에 감탄하듯 말했다.
한동안 집안 구석구석이 등나무 공예품으로 가득 찼던 것도 어쩌면
나중에 가르치는 일을 할 수 있을까 하는 마음에서였다는 것도 알게
되었다. 손가락에 무리가 와서 그만두었으면서도 끈기가 없었다며 자

● 윤석남「빛의 아름다움, 생명의 존귀함」

1998, acrylic on wood, installation view, variable size
나눔의 집 일본군 위안부 역사관 소장
사진 작가 제공

신을 탓했다. 하지만 실은 그것이 가사 노동과 병행했던 탓이며, 집 안에 엄마만의 방이 없어서였고, 무엇보다 가족보다 자신의 욕망을 우선시할 정도로 이기적이지 못했기 때문이라는 것을 안다.

엄마는 자신의 일을 가질 기회가 제대로 주어지지 않았던 인생에 대해 한 번도 불평하거나 푸념하는 모습을 보이지 않았다. 음식을 만들거나 뜨개질을 할 때도 좀 더 나은 방식을 찾느라 분주했고, 두 자매의 엄마여서 행복하다는 사실을 의심하게 만든 적이 없다. 하지만, 그와는 상관없이 젊은 시절의 엄마를 떠올리면 서른아홉의 그 순간만큼 또렷한 것은 없다. "다녀올게" 하면서 내딛던 하이힐의 소리, 발걸음의 속도, 다홍색 투피스 안에 입었던 겨자색 순모 목폴라의 부드러운 질감까지. 늘 내가 먼저 보이기만 했던 뒷모습으로, 나의 엄마가 아니어도 충분히 행복한, 낯선 여성이 문을 열고 첫발을 내딛으려고 하고 있다. 이제야 뒤늦게 난 그녀의 외출이 좀 더 길어지기를, 어린 자식들과 저녁 식사 준비를 다 잊어버릴 정도로 바람나기를 꿈꾼다.

● 윤석남 「어머니 II – 딸과 아들」

1992, acrylic on wood, pastel, 170×180cm, variable size
국립현대미술관 소장
도판 작가 제공

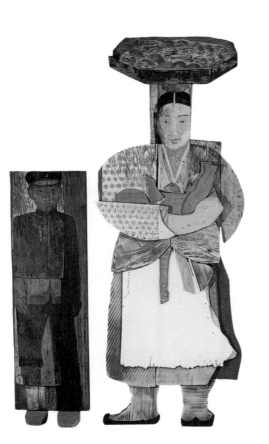

시간이 사는 집

'도시의 흉물'로 불리며, 언제 사라질지 모르는 건물들이 여기서는 주인공이다.

● 서울시립 남서울생활미술관

1

안녕, 봉천동

유학생활을 마치고 돌아오니 우선 어디에 살지부터 정해야 했다. 행당동, 돈암동, 정릉 등이 물망에 오르다가 셔틀버스로 도서관 가기 편하고, 집값도 싸다고 해서 고른 곳이 봉천동이었다. 대학원 수업 때문에 2년 동안 일주일에 세 번은 지나친 곳이니 전혀 연이 없는 것은 아닌데도 7년 만에 찾은 그곳은 낯설었다. 막 단장을 끝낸 커피숍이 들어선 역 주변을 서성이며 옛 모습을 떠올리려 했지만 새 건물들 앞에서 기억은 점점 희미해졌다. 집으로 돌아오다가 마주친 심양 마사지, 양꼬치집 간판 덕분에 오히려 중국 여행에서 마주친 거리가 생각날 정도였다. 부스럭, 소리와 함께 순식간에 날 서울로 데리고 온 건 고양이였다. 발아래 합판 쓰레기 더미에서 불룩한 배를 하고도 사뿐히 걸어 나와서는 발목에 부빌 듯 말 듯 아는 척을 했다. 고양이가 나온 곳에는 '삼부여인숙'이라는 간판이 달려 있었다.

유리문에는 '영업 안함'이라는 안내문이 친절하게 붙어 있었지만, 그런 설명이 없어도 그곳에 선선히 발을 들일 사람은 없을 듯싶었다.

3층짜리 빨간 벽돌 건물 위에 얹힌 옥탑방은 위태로웠고, 각 방 창문에 커튼이 달려 있는 것마저 어색할 정도였다. 일 층에는 정체를 알 수 없는 가게의 셔터가 내려져 있었는데 그 앞에 쳐진 파란색 천막이 고양이의 거처였다. 테이프를 잘라 붙여 만든 '삼부여인숙' 간판, 옆집과 너무 가까이 붙어버리는 바람에 이제는 밖으로 나갈 수 없는 발코니, 하얀 페인트가 벗겨진 벽. 군데군데 떨어진 붉은 벽돌을 만져보느라 코끝이 쌀쌀해졌다. 한참을 서 있다가 발길을 돌렸을 때 이상하게도 그곳에 물건을 흘린 사람마냥 발걸음이 무거웠다.

횡단보도를 다 건너도록 그 이유를 알 수 없었는데 방금 전 만졌던 벽돌의 감촉이 손끝에서 되살아났다. 동시에 머릿속에서 똑같은 벽돌 한 장 한 장이 쌓여 벽을 세우기 시작했다. 네 개의 벽 위로 검은 기와지붕이 올라가더니 어느새 초록색 철제 대문까지 달렸다. 집이었다. 삼부여인숙처럼 붉은 벽돌로 지어지고, 흰 페인트로 마무리된 스무 평이 채 안 되어 보이는 한옥. 초등학교 때 2년 정도 살았던, 유일하게 고양이를 키웠던 집이기도 했다. 툇마루에는 줄무늬 새끼 고양이가 졸고 있었고, 수도꼭지가 있는 작은 마당을 지나자 동생과 우주선 놀이를 했던 장독대가 보였다. 계단을 올라 장독대에서 동네를 내려다보자 그 옆으로 다른 집들도 줄을 지어 펼쳐졌다. 골목길 모퉁이의 만화방, 백열등이 켜진 전봇대, 저 멀리 하늘색 욕조를 품은 대중목욕탕까지. 삼부여인숙의 붉은 벽돌이 그려준 1980년대 초반 삼선

교의 동네 풍경이었다.

뒤를 돌아봤다. 반짝이는 'HOTEL'의 네온사인을 배경으로 삼부
여인숙이 서 있었다. 곧 사라질 것이 분명한 붉은 벽돌 건물은 이제
서울에서는 사어나 다름없는 '여인숙'이라는 간판을 단 채로 무표정
했다.

그제야 난 인사를 건넸다. 안녕, 봉천동. 삼부여인숙에 묵었던 누군
가 그랬듯이 이곳에서 또 다른 여행이 시작되었다는 걸 알았다.

2

시간이 사는 집, 「리버사이드 호텔」

몇 달 뒤 전시장에서 정재호의 「리버사이드 호텔」을 보고 '삼부여
인숙!'이라고 혼잣말을 뱉은 것은 붉은 벽돌과 흰 페인트, 그리고 무
엇보다 벗겨진 칠과 잔금들 때문이었다. 그림은 서울시립 남서울생활
미술관이라는 또 다른 붉은 벽돌 건물 안에 걸려 있었다. 제목을 보
고 나서 붉은 벽돌로 지어진 호텔이 국내에 있을 거라고 생각하지 못
했기 때문인지 한동안 이국의 어느 곳을 상상했다. 내 머릿속에 떠오
른 것은 엉뚱하게도 오래전 영화 「바그다드 카페」 속 모텔이었다. 건
물의 외관이 전혀 다른데도 그 영화를 떠올린 것은 투숙객이었던 여

인이 지붕과 물탱크 등 허름한 모텔 구석구석의 먼지를 털어내는 장면 때문이었다. 여인의 빗자루질로 생기를 찾은 모텔과 작가의 분주한 붓질로 되살아난 낡은 벽이 겹쳐졌다.

'리버사이드'라는 제목을 바라보면서 사막의 모텔을 상상했을 때 난 무의식중에 이미 작가의 거짓말을 눈치 챘는지도 모른다. 작가 정재호는 어느 날 강변북로를 타고 가다가 원효대교 근방에서 보이는 낡은 아파트에 눈길을 빼앗겼다. 강변에 남은 마지막 시민아파트인 '중산아파트'였다. 그는 캔버스에 아파트를 옮긴 후 「리버사이드 호텔」이라는 제목을 붙였다. 신식 아파트에 걸맞은 '리버사이드'라는 이름을 주고, 호텔이라고 정체성까지 바꿔버린 것은 서울에서 철거당하지 않는 위장술을 가르쳐주고 싶어서였을까. 「리버사이드 호텔」의 '리버'가 한강이며, '호텔'이 아니라 중산시범아파트를 그린 것이라는 걸 알고 나서, 첫눈에 삼부여인숙을 떠올린 것이 얼마나 당연했는지 깨달았다. 어쩌면 한 공장에서 나란히 찍혀 나온 벽돌로 몸을 만들고 같은 바람을 맞으면서 나이든, 비슷한 유전자를 지닌 건물이었기 때문일 것이다.

정재호는 초등학교 일 학년 때 이사했던 곳을 찾은 뒤로 오래된 아파트를 그리기 시작했다. 내가 삼부여인숙을 보고, 어릴 적에 살았던 한옥의 문을 열었듯이, 정재호는 아파트 현관문 앞에 섰을 때 그 문

이 열리고 소년이었던 자신이 튀어나올 것 같은 느낌을 받았다고 한다. 자신의 유년기가 모두 그 안에 있는 듯해서 한동안 망연하게 서 있던 그는 아직 그곳이 남아 있다는 사실에 감사했다. 이름 모를 누군가에게도 유년 시절을 선물하고 싶었기 때문일까. 그 후 그는 지도를 들고 60년대 말부터 70년대 초의 아파트를 찾아다니며 캔버스에 옮기기 시작했다.

정재호는 이 도시에서 낡은 건물이 너무 쉽게 사라진다는 것을 알았기에 자하문 터널을 지날 때면 청운시민아파트가 사라졌을까 봐 늘 불안했다. 그러던 어느 날, "있어야 할 자리에 주황색 포크레인 몇 대가 움직이는 것을 봤을 때 뒤도 보지 않고 그냥 세검정으로 달려버렸다"고 한다. 건물이 허물어지는 광경을 지켜보지 못할 정도로 정재호는 사물이 말하는 소리를 듣는 사람이다. 옛 건물이 무너질 때 그곳에 담긴 이야기가 사라지는 소리가 들려서, 무너진 건물을 '시신의 뼛가루'라고 표현할 수밖에 없다. 정재호는 오래된 건물을 흉물스럽다고 말하기 전에 그 앞에 바싹 다가서서 낡은 창틀이 들려주는 이야기에 귀 기울여보라고 권한다.

◉ 정재호 「리버사이드 호텔」

2005, mixed media on paper, 182×227.5cm
서울시립미술관 소장
도판 작가 제공

3

「건축학개론」 「말하는 건축가」

"여기는 시간이 머무는 집인 것 같아.
도시에는 시간이 다 도망가버렸는데……"

— 정기용

정재호의 「리버사이드 호텔」을 보고 나서 우연히 한 달 내에 '건축'
이라는 단어가 제목에 들어가는 영화 두 편을 연달아 보게 되었다.
「건축학개론」은 96학번들이 그려내는 첫사랑 얘기였다. 난 그해 졸업
반이었지만 여주인공의 A라인 청치마와 윈도우95, 전람회의 「기억의
습작」 덕분에 같은 공간과 시간대로 쉽게 끌려들어갔다. 하지만 영화
중반쯤 그들이 담쟁이 넝쿨로 뒤덮인 정릉의 한옥 문을 열었을 때 스
크린에서 둘을 놓쳐버리고 말았다.

하늘색, 흰색 타일은 이미 삼십 년 전에 밟은 마당의 무늬였으며, 수
없이 열고 닫은 적이 있는 격자 문양 창틀이 그들 뒤로 보였다. 잠시
후에 분신술을 부린 듯 어린 시절의 내가 장독대로, 대청마루로, 마당
으로 뛰어가 종이비행기를 날리고, 나무 기둥을 만지고, 고양이랑 놀
기 시작했다. 삼부여인숙을 보고 나서 삼선교 집 마당을 떠올렸을 때
재생하지 못했던 세부가 그곳에 있었다. 기와지붕과 대들보, 벽에 걸

린 시계까지 소소한 사물과 연결되는 많은 기억들이 동시에 떠올랐기 때문에 과부하가 걸린 컴퓨터처럼 꼼짝할 수 없었다.

일주일 뒤에는 건축가 정기용의 마지막 일상을 담은 「말하는 건축가」를 상영하는 영화관에서 똑같은 상태로 앉아 있었다. 건축가가 자신이 지은, 춘천의 '자두나무집'을 도시에서는 도망가버린 '시간이 머무는 집'이라고 했을 때 또다시 한옥집이 떠올랐기 때문이었다. 「건축학개론」의 여주인공은 마음을 바꿔 어릴 적 살던 붉은 벽돌집을 남겨두는 방식으로 증축을 한다. 집이 완성된 후 첫사랑은 떠났지만, 옛 지붕과 연결된 잔디 정원과 여섯 살 때 자신의 발자국이 찍힌 연못이 그녀의 곁에 남는다. 그제야 우리가 낡은 건물을 살린 것이 아니라, 과거의 추억이 쌓인 옛집이 우리를 치유한다는 것을 안다. 「건축학개론」의 스크린 속에서 정릉의 한옥 집이 사라지기 전에 허겁지겁 눈으로 삼킨 것도, 정재호가 그린 낡은 아파트도 도시에서 도망가버린 '시간'이었다는 것을 깨닫는다.

4

다시, 삼부여인숙 고양이

노란색의 동그란 눈, 붙임성 좋은 성격의 삼부여인숙 고양이의 인기

● 삼부여인숙

는 대단했다. 천막 안에는 사람들이 가져다준 깨끗한 물과 사료가 담긴 공기, 공이 달린 장난감, 고양이 침대로 가득 찼다. 천막 안을 보고 있으면 지나가던 술에 취한 아저씨가 고양이의 안부를 묻기도 하고, 막 사귀기 시작한 커플이 쪼그리고 앉기도 했다. 평소에는 그냥 지나쳐 갔을 사람들이 그 앞에서는 쉽게 말을 주고받았다. 덕분에 일 층에서 과일가게를 하던 아저씨가 일 년 전에 교통사고를 당했고 그 바람에 고양이가 혼자 남은 것도 알았다.

겨울 추위 속에서 고양이가 네 마리의 새끼를 낳고 어디론가 사라진 지 한 달쯤 지났을 때였다. 파란 천막 앞에서 절뚝거리는 걸음으로 합판 쓰레기를 치우는 아저씨가 보였다. 천막 속을 기웃거리자 고양이 찾아요? 라며 먼저 인사를 건네왔다. 고양이의 안부를 묻자 새끼 고양이는 누가 데리고 간 것 같은데 어미 고양이는 통 보이지 않는다고 했다. 우린 잠시 삼부여인숙 앞에서 과일가게가 있었던 시절과 '천막냥이'라고 불렸던 고양이에 대해 이야기를 나눴다. 고양이가 자취를 감춘 삼부여인숙은 왠지 더 나이 들고, 언제라도 사라질 준비가 된 것처럼 보였다. 헤어지는데 아저씨의 목소리가 등 뒤에서 나지막하게 들렸다.

– 누가 약을 놨나.

낡은 아파트를 그릴 때 정재호는 다른 여지는 주지 않겠다는 듯 화

면 가득 건물만을 그린다. 건물 속 입주자는 물론 그 앞을 지나치는 사람의 모습도 찾아볼 수 없다. 우는 소리가 흉측하고 냄새가 난다며 고양이를 없앨 생각까지 하는, 인간 중심의 세상에 염증이 났다면 왠지 통쾌하기까지 하다. 이곳에서 사람들은 모두 쫓겨났고, 벗겨진 칠과 낡은 벽돌의 아름다움이 차곡차곡 쌓여 화면 전체를 지배한다. '도시의 흉물'로 불리며, 언제 사라질지 모르는 건물들이 여기서는 주인공이다.

이제야 삼부여인숙 덕분에 되살아난 어릴 적 삼선교의 동네 풍경을 떠올릴 때마다 그곳에서 한 번도 사람을 마주친 적이 없다는 것을 깨닫는다. 고양이 한 마리조차 살지 않는다. 난 이미 그곳이 사라졌다는 것을 안다. 나뿐만 아니라 그 동네에 살았던 누군가의 유년 시절도. 도시에서 삭제된 시간은 어디서 헤매고 있을까.

◉ 서울시립 남서울생활미술관

아희야
무릉이 어디오

그때 화면 좌우를 메운, 주렁주렁 매달린 연분홍색 복숭아가 내 시선을 끌었다.

● 국립고궁박물관 國立古宮博物館

사진 국립고궁박물관 제공

1

어려서부터 이모들과 한동네에 산 덕분에 사촌들과 우리 자매까지 도합 여덟이 어울려 지냈다. 큰 이모네와 둘째 이모네는 한 집 건너였고, 거기서 일고여덟 집만 지나면 우리 집이었다. 학교가 끝나면 지금쯤 엄마가 집에 있을지 이모네에 있을지를 맞춰보면서 골목길을 내려오곤 했다. 그중 한 집 대문을 열면 엄마는 이모들이랑 모여 앉아 배추를 절이거나 같이 장을 본 과일과 생선을 나누고 있었다.

그날도 여느 때처럼 다들 한집에 모여 있는데 사촌동생 하나가 울면서 들어왔다. 내가 중학교에 들어갔을 무렵이니까 동생은 유치원생이나 초등학교 1학년쯤 되었을까. 다친 곳은 없어 보였지만 아이 손을 잡고 있는 이모의 표정이 애매했다. 다들 넘어졌냐고, 누구랑 싸웠냐고 한마디씩 보태자 동생은 더 크게 흐느끼기 시작했다. 어쩔 수 없이 이모가 먼저 입을 뗐는데 아무도 예상치 못한 말이 나왔다. 사람은 언젠가는 죽는다는 걸 알고서 운다는 것이다. 문제가 생겼다면 해결해줄 요량으로 모여든 식구들은 일제히 주춤하면서 입을 다물었다.

난 속으로 "아니, 그걸 이제 안 거냐"고 놀라면서도 놀릴 기분은 들

지 않았다. 당시 분위기도 한몫했지만 나도 동생만 할 때 겪었던 일이 어슴푸레 기억났기 때문이다. 죽음의 의미는 알고 있었지만 그날은 무슨 일이 계기가 되었는지 그 광경이 머릿속에 그려졌다. 먼저 내가 아는 사람들이 하나둘씩 손을 흔들며 작별을 고하고, 얼마 지나 나도 사라졌는데 지구는 아무 일도 없었다는 듯 자전과 공전을 반복하는 모습이었다. 게다가 나에게는 그것을 막을 방도가 없었다. 하루 종일 말수가 적어져서 집 안을 왔다 갔다 하다가 안방에 놓인 5단짜리 서랍장이 눈에 들어왔다. 원목으로 만든 적갈색 서랍장은 크고 육중해서 서랍을 하나 여는 데 어른들도 힘이 들어갈 정도였다. 난 방에 아무도 없는 것을 확인한 후에 맨 아랫단 서랍을 꺼내고 윗단을 차례로 조금씩만 당겨 계단 모양을 만들었다. 서랍을 밟고 낑낑대며 올라가는 동안 서랍장은 방에 뿌리를 내린 고목처럼 꿈쩍도 하지 않았다. 서랍장의 꼭대기에 쪼그리고 앉자 천장과 내 머리까지의 거리는 두 뼘이 채 안되었다. 아래를 내려다보자 겨우 일고여덟 걸음 떨어진 방은 어딘가 휘어지고 작아 보였다. 방금 전까지 발을 딛고 있던 세상에서 멀리 떨어져 나온 것 같았고, 달에서 지구를 바라본다면 어떤 기분일지 떠올려보았다.

동생에게도 서랍장에 오르고 싶은 날이 왔구나, 누구나 죽는다는 것을 이미 당연하게 여기게 된 나는 동생이 나중에 창피할지도 모르겠다는 생각이 먼저 들었다. 어서 어른들 중 누구라도 동생에게 농담

을 던지든지, 혹은 원래 그런 거라고 웃어줄 사람이 필요했는데 엄마
도 이모도 아무 말이 없었다.

2

동생의 그 사건이 있고 얼마 안 되었을 때였다. 평소에도 곧잘 재
미있는 이야기를 풀어놓던 사회 선생님의 목소리가 커지더니 진시황
의 이야기를 꺼내셨다. 2,700킬로미터에 달하는 '인류 최대의 토목공
사' 만리장성, 모든 사상 서적을 불태우고 유학자를 생매장했다는 분
서갱유, 기원전 221년 최초의 중국 통일 등. 자신의 생모를 유폐한 진
시황은 가슴이 매처럼 튀어나왔으며 목소리는 승냥이 같았다고 전한
다. "어려울 때는 쉽게 겸손을 부리지만 뜻을 얻으면 쉽게 남을 잡아
먹을 사람"이었다는 이 남자가 유독 서북(서불)이라는 자에게는 거듭
해서 사기를 당했는데 바로 불로불사의 약 때문이었다. 서북은 신선
이 살고 있는 삼신산에 가서 약을 얻어 오겠다고 약조했고, 진시황은
그의 요구대로 어린 남녀 아이 삼천 명을 함께 보냈다. 아이들이 제주
도까지 왔다는 이야기도 남아 있지만, 서북은 끝내 돌아오지 않았다.
　　역사에 진시황처럼 수많은 업적을 남겼으면서도 영생을 꿈꿨다는
이유 때문에 후대에 두고두고 비웃음과 비난의 표적이 된 이도 없을

것이다. 선생님 역시 허황된 꿈을 꾸지 않고 매일을 성실하게 일구어 내는 삶이 값지다며 공부를 열심히 하라는 얘기로 빠졌지만, 내 귀에 더는 아무 소리도 들리지 않았다. 며칠 전 일이 생각났기 때문이다.

이모와 동생을 둘러싸고 10초 넘게 침묵이 이어지고 있었을 때 입을 먼저 연 건 동생이었다.

"약을 만들 거야."

나중에 과학자가 돼서 사람을 죽지 않게 만드는 약을 발명하겠다는 것이었다. 그제야 식구들 사이에서 안도의 한숨과 웃음이 터져 나왔다. "그래, 그러면 되겠구나." 이모와 엄마는 마치 모르던 사실을 깨달았다는 듯 큰소리로 대답했다. 동생의 어깨를 두드리며 꼭 그렇게 해달라면서 부탁까지 했다. 이모는 얼른 부엌으로 들어가 무언가를 준비하는 듯했고, 동생은 자신의 생각에 다들 찬성을 해주자 금세 표정이 밝아졌다. "그 약으로 엄마도 살리고, 이모도 살리고……" 그곳에 있던 모든 사람의 이름을 부르기 시작했다.

우린 어느새 마루에 둘러앉았고 이모가 깎아준 복숭아와 수박을 나눠 먹었다. 동생도 입안 한가득 복숭아를 물고서 우리를 하나하나 둘러봤다. 자신이 살리지 않으면 언젠가 사라질 얼굴을 다시 확인하듯이.

그때 우린 동생만 빼고 모두 공범자였다. 누구 하나 동생이 그런 약

을 만들 수 없을 거라고 생각했을 테니. 난 엄마와 이모의 표정을 흘 금거렸다. 영생을 얻어 마냥 기쁜 사람들처럼 웃는 표정에 거짓은 없 어 보였다. 어쩌면 그때 난 몇 초일지라도 동생이 훗날 불사의 약을 만들지도 모른다고 생각한 유일한 사람이었을지도 모른다. 그때까지 만 해도 세상에 불가능한 일은 없다고 믿었던 아이가 마음 한 켠에 살고 있었으니까. 내 기억으로는 그날 이후로 가족들이 그 얘기를 꺼 낸 적은 없다. 과학자가 되겠다던 동생은 서른이 넘었고 지금은 독일 에서 그림을 그리고 있다.

3

그리고 이십 년의 세월이 흘렀다. 일본에서 '미술과 종교'라는 주제 로 수업을 받을 때였다. 학생들이 한 가지씩 주제를 나누어 발표하 는 수업이었는데 난 한국의 도교와 미술, 그중에서도 십장생도를 맡 게 되었다. 잘 알려져 있는 대로 해, 물, 소나무, 학, 거북, 사슴, 불로초, 산, 구름, 달, 돌 등 장생을 기원하는 소재를 그린 십장생도는 조선 후 기의 작품이 많이 남아 있지만 고려시대부터 그려졌다는 문헌기록 이 전한다. 궁중 혼례나 회갑연 등에 즐겨 사용되었는데 화려하게 채 색된 병풍은 결혼하는 부부의 무병장수를 기원하거나 행사장을 장식

하는 데 적합했을 것이다.

정해진 소재의 사물을 그렸던 데다가 다른 민화에 비해 상상력이 뛰어나 보이지도 않았던 십장생도에 원래부터 관심이 있었던 것은 아니었다. 화사한 색채가 어울리며 만들어내는 즐거움은 있었지만 사슴이 하늘을 날고 학이 거북이와 함께 바다를 헤엄치는 곳이라면 모를까, 시간이 멈춘 듯 아무 일도 일어나지 않을 것 같은 그곳이 매력적으로 다가오지 않았다. 그에 비해 선비 하나가 작은 산길을 따라 폭포도 구경하고 정자에서 쉬기도 하는 산수화가 눈으로 짚어가며 올라가는 재미가 있었다. 무엇보다 십장생도는 기복적인 문양이 조합된 2차원적인 공간이지, 내 몸을 들일 수 있는 풍경으로 다가오지 않았다.

몇 년 전 일본인 친구들과 국립고궁박물관과 리움 등 서울의 미술관을 함께 돌며 전시를 볼 기회가 있었다. 십장생을 보고 흥미를 보인 건 오히려 일본인 친구들이었는데, 알고 보니 중국과 일본에서는 십장생도가 그려지지 않았기 때문이었다. 친구들은 왜 열 개의 소재를 선택했는지, 그다지 오래 살지 않는 사슴이 왜 십장생의 주인공이 되었는지를 궁금해했다. 10은 우리 손가락으로 최대한 꼽을 수 있는 수로 꽉 참, 완전함을 의미한다는 것을 상상하기는 어렵지 않다. 하지만 고작 20년을 산다고 하는 사슴이 장생의 대표 주자라는 것은 현대인들에게는 설명을 요구하는 일이 되었다.

고려 말의 학자 이색은 몸에 병이 생기자 빨리 낫기를 바라는 마음에서 십장생을 소재로 삼아 글을 지었다고 한다. "병중에 원하는 것은 장생뿐이다"라고 말했던 그는 병석에 누워 십장생도의 풍경 속을 거니는 사슴을 부러운 눈으로 바라봤을런지도 모른다. 이색에게는 해마다 뿔이 새로 돋아나는 사슴이 재생을 의미하는 영험한 짐승이었겠지만, 현대인들에게 그런 상징성은 거의 유실되었다. 우리에게는 사슴이라고 하면 동물원에 갇힌 모습이나 도감 속의 사진이 더욱 친숙하다.

　일본인 친구의 질문을 계기로 십장생도를 소개하기로 마음먹었지만 발표 분량은 25분 정도로 짧았다. 오히려 다음 주에 논문 주제를 다루기로 한 다른 발표가 더 급했다. 부랴부랴 인터넷 서점에서 주문해 받은 한국 도교 관련 서적과 함께 불로불사의 욕망을 다룬 책들을 책상 위에 펼쳐놓고 눈으로 훑기 시작했다. 처음에는 요약만 해두고 잘 생각이었는데 '내단술內丹術'이라는 장을 읽기 시작하면서 꼬박 두 시간을 책상 앞에 앉아 있었다.

　진시황의 경우를 봐도 알 수 있지만, 그가 불사의 몸이 되기 위해 취한 방법은 크게 두 가지였다. 신선을 찾아서 불사의 약을 구하거나 수은을 마셔 불사의 몸이 되기. 그런데 송대 이후 내단술이라는 것이 융성하게 된다. 진시황이 수은을 마신 행위를 외단술이라고 한다면

내단술은 단어 뜻 그대로 자신의 몸속에서 불사의 약^丹을 만드는 것이라고 한다.

밖이 아니라 자신의 몸 안에서 불사의 약을 찾는다니! 근사했다. 그다음 페이지에는 중국에서 일찍부터 있었다는 내경도^{內景圖}가 실려 있었다. 신체 내부에서 불사의 약을 만들어 머리에서 출산하는 과정을 그린 것이었다. 몸속의 풍경이라고 했지만 처음에는 산 혹은 물 위에 떠 있는 섬처럼 보였다. 자세히 보면 산 속에는 강이 흐르거나 폭포수가 떨어지고 있으며 소, 사슴, 양이 열심히 마차를 끄는 모습이 보이기도 했다. 체내에서 불사의 약을 만들려면 기를 아래에서 위로 옮겨야 하는데 올라갈수록 기가 통과하기 힘들어지기 때문에 목과 머리 부분에서는 가장 힘이 센 소가 기운을 쓰고 있는 중이었다.

그때 도교 관련 책들 밑에 깔려 있던 십장생도가 눈에 들어왔다. 내경도에도 등장했던 사슴 한 마리가 어디론가 발을 옮기고 있었다. 그림 위의 책들을 치우자 더 많은 사슴들이 모습을 드러냈다. 이제까지 봐왔던 십장생도와 별로 다를 바 없는, 푸른 산봉우리가 겹쳐진 숲 속을 한가롭게 거닐고 있었다. 사슴들이 향하는 곳을 따라가다 보니 거북이가 떠 있는 바다가 나오고, 여섯 그루의 소나무 위에서 잠시 휴식을 취하는 학들이 보였다. 푸른 암석은 틈새로 불로초를 촘촘히 키워내고 있었다.

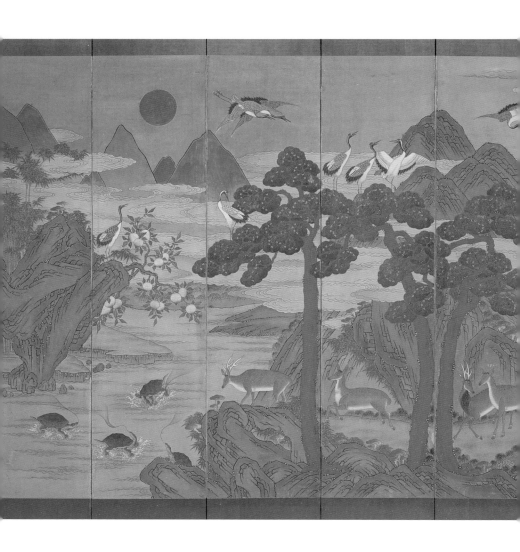

● 십장생도 10폭 병풍

19~20세기 초, 비단에 채색, 병풍 전체 209.0×385.0cm, 화면 전체 152.5×376.6cm
창덕 6447 국립고궁박물관 소장
도판 국립고궁박물관 제공

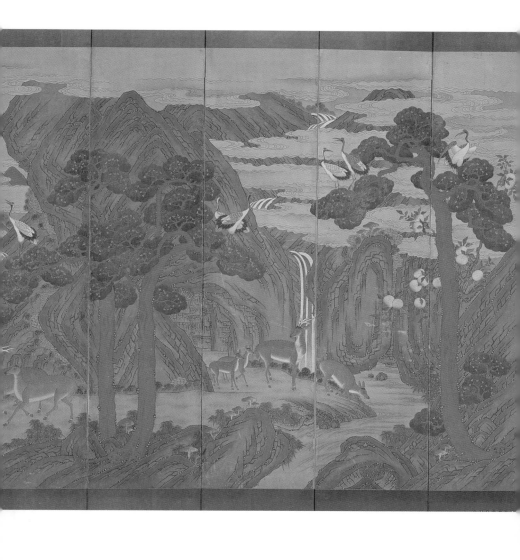

혹시 이곳도 내경도처럼 신체의 내부를 묘사한 풍경이라면? 갑자기 흥미가 일었으나 아무래도 무언가 달랐다. 십장생도의 풍경은 내경도처럼 상상의 공간이기는 했으나 불사의 약을 만들기 위해 애쓰는 공간은 아니었다. 내경도에는 불가능을 꿈꾸는 에너지가 충만했지만, 이곳은 장생이라는 여유로운 꿈을 꾸는 훨씬 고요한 공간이었다.

그때 화면 좌우를 메운, 주렁주렁 매달린 연분홍색 복숭아가 내 시선을 끌었다.

4

두류산 양단수를 예 듣고 이제 보니
도화 뜬 맑은 물에 산영조차 잠겼어라.
아희야 무릉이 어디오, 나는 옌가 하노라

— 조식

복숭아는 처음부터 십장생의 소재는 아니었던 듯하다. 조선 후기에 서왕모(도교의 최고 여신) 신앙의 인기와 더불어 등장했다고 보는 설이 일반적이다. 곤륜산에 있는 서왕모의 궁궐 정원에는 삼천 년에 한 번 열린다는 복숭아 나무가 있었다고 한다. 불사약인 복숭아를 소

유한 서왕모에게 신선들이 아침저녁으로 문안인사를 드릴 정도였다.

소의 화가로 알려진 이중섭은 복숭아 그림도 종종 그렸다. 그는 친구인 시인 구상이 병원에 입원했을 때 선물을 사갈 돈이 없었다고 한다. 그런 줄도 모르고 구상이 문병을 오지 않는 친구에게 섭섭해하던 참에 이중섭이 나타나 "이걸 따 먹고 나으라고"라고 말하면서 복숭아 그림을 내밀었다. 이중섭은 자신의 첫아이가 죽었을 때도 관 속에 복숭아를 들고 노는 아이들 그림을 넣어주었다. 이제 아무도 슈퍼에서 파는 복숭아를 보면서 서왕모나 신선을 떠올리지 않겠지만, 그에게는 장생이나 재생의 의미가 아직 남아 있었던 듯하다.

복숭아는 십장생도나 서왕모 신앙 외에도 장생이나 낙원을 상징하는 소재로 자주 등장하곤 한다. 그중에서도 무릉도원 이야기가 유명하다. 한 어부가 물고기를 잡다가 끝없이 펼쳐진 복숭아나무를 따라 동굴로 들어가면서 이야기는 시작된다. 동굴 속에는 진나라 때 전란을 피해 산속으로 들어온 사람들이 모여 사는 촌락이 있었다. 그들은 바깥세상의 나라가 다른 이름으로 바뀐 것도 모르는 채 오백 년을 그곳에서 지내고 있었다고 한다. 그렇다면 이상향이란 결국 시간을 잊어버릴 정도로 즐거운 곳이라는 뜻일까. 16세기 조선의 학자 조식은 "아희야 무릉이 어디오, 나는 옌가 하노라"며 호기롭게 이곳을 낙원으로 명명하였는데, 그렇다면 나도 몇 번 정도는 이곳이 무릉인 적이 있었다.

동생이 불사의 약을 만들겠다고 선언한 날이었다. 방금 전 긴장된 분위기에서 해방되어서였는지 식구들 모두 마루에 둘러앉아 복숭아와 식혜를 먹고 마시며 별일 아닌 얘기에도 깔깔대고 웃었다. 동생은 앞으로 얻을 불사의 약 때문에 기뻐한다고 생각했을지도 모르지만, 우리는 분명 짧지만 서로가 사라진 세상을 봤다. 컴컴한 방, 희미한 스탠드 불빛 아래서 십장생의 복숭아를 보고 있자니 나무 아래 둘러앉은 젊은 엄마와 이모, 방금 전까지 우느라 코가 빨개진 동생이 보였다. 그때 우리는 바깥세상을 잊은 무릉도원의 진나라 사람들 같았다. 세상에서 통용되는 진실 따위 모른 척 영생을 얻은 듯 즐거워했으니까. 십장생도의 풍경처럼 시간이 멈춘 듯한, 거짓말로 꾸며낸 세계에서 우리는 거북이가 물장구를 치고, 학이 날듯 웃었다. 그때 엄마와 이모는 자식들이 그저 건강하고 오래 살기를 바랐을까. 아니면 아주 잠깐이라도 동생이 약을 만들 수도 있다고 믿었을까.

문득 브레멘은 몇 시쯤 되었을지 궁금해졌다. 갑자기 동생에게 과학자나 의사가 되어 실험을 거듭하지 않아도 되는, 몸속에서 불사의 약을 만드는 내단술에 대해 들려주고 싶었다. 가능하다면 지금 독일에 있는 동생이 아니라 이모 손을 잡고 대문을 들어선 그 아이에게. 그랬다면 아이는 눈을 반짝이며 무슨 말을 했을까.

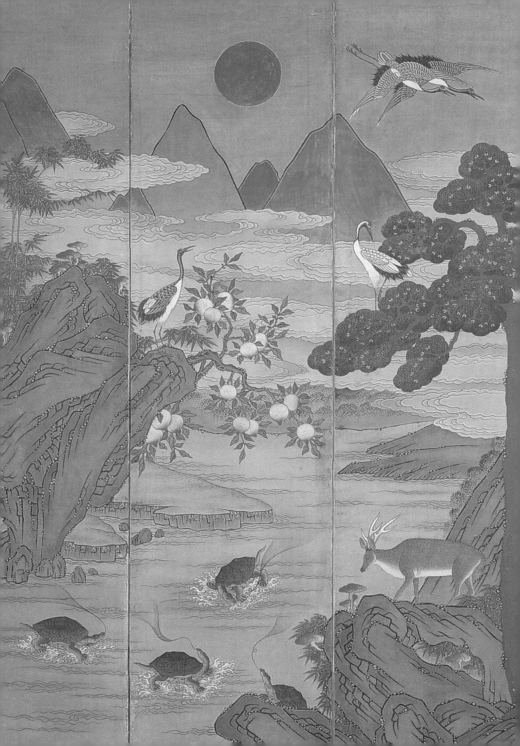

그녀들의 방,
리스 뮤스 7번지

절벽에서 유일하게 꽃을 피운 나무는
마치 굵은 철창살을 가리기 위해 태어난 듯 한껏 몸을 부풀리고 있었다.

◉ 삼성미술관 리움

MUSEUM1-Rotunda2_ⓅHanKoo Lee

닷새 동안 난 신림동에 사는 그와 그녀들의 방에 들어갔다. 이름도 모르는 사람들의 속옷과 방금 전 몸이 빠져나간 달팽이의 껍질처럼 돌돌 말린 이불을 보면서 잠시 난처했다. 내가 보려던 것은 방의 구조, 천장의 높이, 창의 크기였지만, 그들이 내보이고 싶지 않을 부분까지 눈 속으로 딸려 들어왔다. 자신의 사생활이 낯선 여자에게 공개되는지도 모르고 웃거나 일을 하고 있을 그들을 떠올리며 역시 본다는 건 종종 훔치는 행위라는 생각이 들었다.

아직 마음에 드는 방을 찾지 못한 사흘째 아침, 부동산 중개업자 남자 둘은 가파른 층계 윗길로 안내했다. 소식을 들은 집주인 아주머니가 맞은편 골목길에서 나타났다. 맨션으로 이어진 좁은 철제 계단을 빙글빙글 내려가더니 동굴처럼 어두운 입구에 달린 초인종을 눌렀다. 안쪽에서 방이 지저분하다며 선뜻 문을 열지 못하는 젊은 여자의 목소리가 들렸다. 방을 보지 않고 돌아가고 싶다는 생각이 들었지만 괜찮다고 재촉하는 아주머니의 말에 금세 문이 열렸다. 낮은 천장과 어둑한 실내, 부엌 한 켠에 서 있는 그녀가 눈에 들어왔다.

그 방에서 처음 만난 건 잠이 덜 깬 그녀였지만, 더 또렷하게 본 건 이미 외출한 그녀의 룸메이트였다. 화장실 문을 열었을 때 수증기와 함께 들큼한 곰팡이 냄새가 퍼지자 샤워를 마친 그녀가 나왔다. 공기 중에 떠도는 샴푸 향을 따라 그녀의 방으로 들어가자 벗어둔 양말과 스타킹, 개지 않은 이불과 책이 한가득이었다. 아무것도 밟지 않기 위해서는 까치발로 걸어 다녀야 했다. 창가에는 작은 비키니 옷장이 놓여 있었는데 지퍼가 다 닫히지 않을 정도로 바지와 티셔츠가 밖으로 넘쳐나고 있었다. 책상 위에는 나도 쓰고 있는 파란 뚜껑의 타파웨어가 놓여 있었는데, 그 속으로 밥풀과 물 위에 둥둥 뜬 김가루가 보였다. 아마도 그녀는 물에 만 밥과 김으로 간단하게 아침 식사를 해결한 듯했다. 물이 떨어지는 머리를 수건으로 감싼 채 청바지를 몸에 꿰면서 한 손으로는 밥을 떠먹는 그녀가 내 앞으로 지나갔다.

지난 사흘 동안 내가 본 방 대부분이 어수선했지만, 그녀들의 방은 그중에서도 단연 최고였다. 아직 잠이 덜 깬 여자는 부엌에 벌을 서듯 서 있었는데 집을 나오면서 인사를 하는 것이 예의일지 잠시 고민이 될 정도였다. 그 순간 눈이 마주쳤고 고개 숙여 인사하면서 무릎까지 돌돌 말려 올라간 그녀의 얇은 잠옷 바지가 보였다. 봄이 오면 창밖으로 꽃나무도 보인다는 주인 아주머니의 말을 뒤로하면서 중개업자 남자 둘을 데리고 서둘러 그곳을 빠져나왔다. 그 방과 붙은 좁은 층

계를 올라오면서 난 한 번도 가본 적이 없는 거리의 주소를 떠올렸다. '리스 뮤스 7번지'. 2분 남짓 만났던 그녀에게 보여주고 싶은 사진이 있었다.

2

"나는 진심으로 질서 있는 혼돈을 믿는다."

— 프란시스 베이컨

이중섭이 일본 유학 시절에 썼던 방은 화구들로 항상 어지러웠지만 그 속에서도 난초를 키워냈다는 지인들의 말이 전한다. 옷에 커다란 호주머니를 달아 입었다는 패션 감각과 함께 그의 풍류를 짐작케 해주는 에피소드로 남아 있다. '지저분한 작업실'이라는 주제라면 그 리스트에 꼭 언급될 만한 화가 프란시스 베이컨의 작업 공간은 런던의 리스 뮤스 7번지에 있었다. 이중섭의 방은 이야기로 상상할 수밖에 없지만, 베이컨의 작업실은 더블린에 있는 휴레인 시립근대미술관에 고스란히 옮겨져 있다.

내가 그녀에게 보여주고 싶었던 사진은 종이와 펼쳐진 책들로 가득한 베이컨의 작업실이었다. 그녀의 방을 옷가지가 점령하고 있었다면

이곳은 의학, 인류학 책이나 화집과 신문에서 오려낸 사진들로 넘쳐 난다. 마치 수십 년 전부터 계속 밟혀서 굳어버린 듯한 물건들은 울 퉁불퉁한 새로운 형태의 지형을 만들었고, 책상 위에 엉겨 붙은 접시 와 천들은 작은 언덕을 이루었다. 방 군데군데에는 벽을 팔레트 삼아 물감을 개는 베이컨의 습관 덕분에 알록달록한 물방울이 추상작품처 럼 걸려 있다. 베이컨은 절대로 작업실을 청소하지 않았는데 붓 위에 쌓인 먼지들이 캔버스에 발라 쓰기 유용하기 때문이라는 말을 남겼 다.

보는 순간 안겨주는 시각적인 놀라움 때문인지 베이컨 관련 서적 속에서 작업실 사진은 빠지지 않는다. 작업실에 앉아 있는 베이컨 사 진도 여러 장 보이는데 그의 옷차림은 의외로 깔끔하다. 베이컨 스스 로도 깨끗한 게 좋고 더러운 접시나 물건을 원하지 않는다고 했듯이 다림질이 잘된 바지와 와이셔츠는 지금 막 세탁소에서 찾아온 듯하 다. 리스 뮤스 7번지에는 소수의 사람만 들어갈 수 있었는데, 그들은 간소하게 정리된 생활공간과 어지러운 작업실의 대조에 하나같이 놀 랐다고 한다.

연구자들은 작업실의 모습이 '베이컨의 내면세계'를 보여준다며 의 미를 부여하거나, 작업실을 설명하는 문구에 '독특한 우주', '창의력 이 풍부한 혼돈'과 같은 단어를 끌어다 쓰기도 했다. 베이컨 사후, 출 입이 금지되어 있던 리스 뮤스 7번지의 미술관 기증이 결정된 것은

1998년이었다. 큐레이터와 연구원은 우선 배치 도면에 작업실의 모든 물건을 기록하고, 사진으로 찍었다. 복잡하게 어질러진 자료들을 그대로 옮기기 위해서였다. "나는 진심으로 질서 있는 혼돈을 믿는다"는 베이컨의 말도 한몫했겠지만, 베이컨 작품세계의 비밀을 마주한 그들은 자료들이 쌓여 나간 시간 순을 추적하는 형사나 땅속에 묻힌 유골을 발굴하는 고고학자 못지않게 신중했다.

신림동에서 만난 그녀들의 방도 내 눈에는 하나의 우주였지만, 그 방을 찍은 사진을 보여준다면 많은 이들이 '가난'이나 '게으름' 혹은 '자포자기'라는 단어를 떠올릴 것이다. 더 큰 차이가 있다면 전자는 기록되는 방이며, 후자는 아무도 기억해주지 않는 방이라는 점이다. 그 방에 사는 본인들에게조차 목적지를 향해 지나쳐가는 곳일 뿐이며, 훗날 잊어버리고 싶은 장소일지도 모른다.

3

"나는 푸줏간에 갈 때마다 짐승 대신에
내가 거기에 걸려 있지 않음을 알고는 늘 놀라곤 하지요."

– 프란시스 베이컨

새집으로 옮긴 다음 날. 이번 이사에는 프란시스 베이컨이 따라다 니는구나, 하고 생각한 것은 집 앞의 커다란 정육점을 보고 나서였다. 다리를 벌린 채로 전시되어 있는 소가 거리를 향해 호객행위를 하는, 의욕 넘치는 정육점이었다. 정육점에서 일하는 이십 대 초반의 총각 들은 발목까지 내려오는 하얀 앞치마를 입고서 지나가는 사람들과 눈이 마주칠 때마다 친절하게 웃었다. 실내에 걸린 도축된 고기들을 보여주기 위해서인지 정육점에는 문조차 없었지만 추위도 타지 않는 것 같았다.

일본에서 7년 정도 거주하다가 한국에 돌아왔다는 것을 실감하게 해주는 장소는 시장과 슈퍼마켓이었다. 진열 방식의 차이 때문이었는 데, 하얀 트레이 위에 직사각형이나 정육면체로 썬 소량의 고기를 가 지런히 놓는 일본의 포장방식은 이것이 원래 소나 돼지였다는 사실 을 잊게 만든다. 이에 반해 한국의 슈퍼마켓에서는 방금 전까지 이 고 기가 싱싱하게 살아 움직이고 있었다는 것을 알려주기 위해 꼬리뼈나 머리까지 진열대에 올려놓곤 했다.

베이컨의 그림에 곧잘 등장하는 소재 중 하나는 정육점에서 흔히 볼 수 있는 고기다. 그의 캔버스에는 갈비뼈가 드러난 채로 해체된 고 기 앞에 검은 우산으로 얼굴을 가리거나 의자에 앉은 남자가 등장하 기도 한다. 죽은 고기만큼 살아 있는 고기, 그러니까 동물과 인간도 베이컨의 주요 소재였다. 흥미로운 점은 그의 캔버스 속에서 동물의

몸과 인간의 몸이 그리 다르지 않다는 점이다. 1952년 같은 해에 제작한 「웅크린 나체 연구」, 「개 연구」에서 보이는, 벌거벗은 남자와 네 발로 기는 개는 하얀 근육을 드러낸 동물일 뿐이다. 베이컨의 그림에서 우리의 몸은 살아 있는 동물뿐만 아니라, 흔히 '고기'라고 부르는 동물의 사체와도 쉽게 겹쳐진다.

베이컨의 화면 속 여러 인물들은 방이라는 사적인 공간에서 제각각 소파나 침대 위에 누워 있거나 변기 위에 앉아서 볼일을 보고 있다. 그들의 공통점은 언제든 죽음이 올 수 있는 육체가 고기처럼 달려 있다는 사실이다. 그런 점에서 베이컨은 인간의 몸이 가장 '고기스러운' 순간을 포착한 화가라고 할 수 있다. 베이컨이라면 방금 전까지 살아 있던 고기의 죽음을 보여주는 한국 정육점의 솔직한 진열 방식을 마음에 들어 했을지도 모른다.

4

집을 구하러 다니던 베이컨이 리스 뮤스 7번지를 처음 발견한 날을 떠올려본다. 베이컨은 원래 마구간이었던 그곳에서 생을 마감할 때까지 30년 넘게 작업을 했다. 그는 좁고, 불편한 층계가 달린 방을 보고 왠지 이곳이라면 작업을 할 수 있겠다는 느낌을 받았다고 한다. 열여

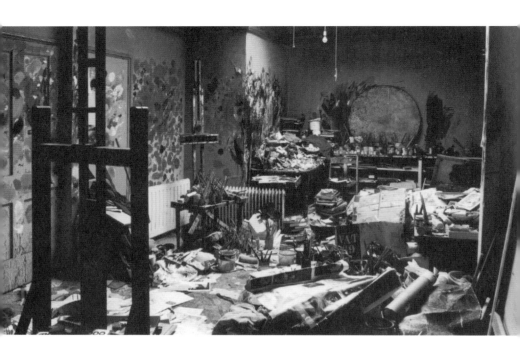

섯 살 되던 해에 어머니의 속옷을 몰래 입어보다가 집에서 쫓겨난 베이컨에게 자신의 몸을 쉬게 할 방은 어떤 이미지였을까. 권위적이었던 베이컨의 아버지는 아들의 동성애적 성향을 용인할 수 없었던 듯하다.

집에서 나온 후 런던에 살면서 파출부, 가게 점원 등의 일을 전전하던 베이컨은 피카소의 전시를 본 후 화가가 되기로 결심했지만, 오랫동안 자신의 재능을 믿지 못했다. 자기 작품에 가혹할 정도로 엄격해서 초기에는 마음에 들지 않는 수백 점의 작품을 파괴해버렸고 스물한 살 때는 전시회가 성과를 거두지 못하자 그림을 포기하려고까지 했다. 하지만 베이컨이 생각했던 대로 세상이 그의 작품에 냉담했던 것은 아니어서 3년 뒤에는 저명한 수집가가 베이컨의 회화를 구입하고, 『아트 나우Art Now』라는 카탈로그에 작품이 실리게 된다. 그 다음 해에 열린 최초의 개인전도 별 호응을 얻지 못하자 낙담한 베이컨은 또 다시 그림을 그만두려 했지만, 서른다섯 살을 기점으로 계속해서 그리기 시작했다. 차츰 작품 파괴벽도 잠잠해지면서 테이트 갤러리와 파리의 그랑 팔레 등에서 전시를 열 정도로 생전에 명성을 거머쥔 작가가 된다.

베이컨은 "매우 심오한 질서가 부여된 혼돈의 실존"을 믿으며, 작업을 할 때 가장 좋은 것은 우연스레 찾아온다고 말했다. 자신의 캔버스에 '우연'이 찾아오길 기다리기에는 리스 뮤스 7번지처럼 어지럽고

프란시스 베이컨 Francis Bacon

165

혼돈스런 방이 적합했는지도 모른다. 하지만 그 우연이라는 것은 끈질기고 규칙적인 작업 후에 나온 결과물이었다. 같이 밤새 술을 마셔도 그 다음 날 새벽 여섯 시가 되면 어김없이 베이컨은 전투적인 자세로 작업실에 서 있었다고 친구들은 회상한다.

화를 잘 내고 고집불통이며 철없이 행동해서 사람을 미치게 만드는 동시에 친절하고 관대했으며, 성공에 자만하지 않았다는 베이컨에게는 친구가 많았다. "우정이란 두 사람이 서로를 괴롭혀서 서로에 대해 무언가를 알아가는 것"이라고 했던 베이컨의 말을 떠올려보면 그가 엮어갔던 인간관계의 진폭이 얼마나 가파르고 험난했을지 짐작할 수 있다.

베이컨의 친구와 애인 중에서도 가장 많이 입에 오르는 인물은 조지 다이어일 것이다. 그들의 첫 만남은 조지 다이어가 물건을 훔치러 리스 뮤스 7번지에 발을 들인 날부터 시작되었다. 곧 베이컨의 연인이 된 조지 다이어는 40점이 넘는 작품의 모델로 등장한다. 지저분한 작업실 한가운데에서 옷을 벗은 채 포즈를 취한 사진을 통해 우리는 그의 얼굴을 확인할 수 있다. 베이컨의 붓으로 탄생한 조지 다이어의 얼굴은 이목구비를 잘 알아볼 수 없을 정도로 뭉개져 있지만, 우울증을 겪었다는 그의 내면에 더 가까운 것은 사진보다 베이컨의 캔버스다.

현실 세계에서 조지 다이어와의 만남은 비극적으로 끝이 났다. 베이컨의 인생에 큰 의미를 지닌 전시가 열릴 때마다 그와 밀접했던 이

들이 세상을 떠난 일은 잘 알려져 있다. 테이트 갤러리에서 첫 회고전이 개최되던 날 애인 피터 레이시가 사망했고, 그 다음 해에 만나 연인이 된 조지 다이어 역시 1971년 파리에서 대규모 회고전이 열리기 전날 베이컨과 같이 묵고 있던 호텔방에서 자살했다. 베이컨은 차질 없이 전시를 진행했지만, 조지 다이어를 계속 모델로 등장시키면서 그의 죽음을 잊지 못했다. 조지 다이어가 죽은 지 2년 후에 그린 「1973년 5월 6월의 3부작」의 화면 중앙에는 검은 공간이 우리를 향해 열려 있다. 캔버스 속에는 자살 당시 발견된 자세 그대로 변기 위에서 생을 마감하고 있는 조지 다이어가 보인다. 베이컨이 엘리엇의 「황무지」에 나오는 내용을 떠올리면서 그린 화면에서도 그가 등장한다. (「조지 다이어를 기리며」, 1971)

나는 언젠가 문에서 열쇠가 돌아가는 소리를 들었다.
단 한 번 돌아가는 소리
각자 자기 감방에서 우리는 그 열쇠를 생각한다.
열쇠를 생각하며 각자 감옥을 확인한다.

— 엘리엇, 「황무지」

캔버스 세 점으로 이루어진 작품의 가운데에서 조지 다이어는 호텔방 문을 열고 있다. 잠시 뒤 그 방에서 자살을 하게 될 그는 고개를

● 삼성미술관 리움

MUSEUM2_ContemporyArt1_ⓟHanKoo Lee

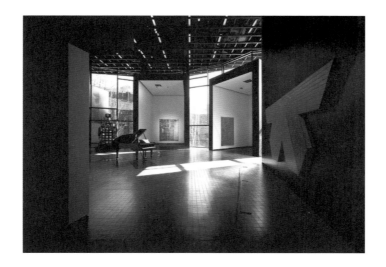

돌려 충계와 복도를 바라본다. 표정이 지워져 있는 그림자 같은 얼굴에서 그의 마음이나 감정은 읽을 수가 없다. 그때 검은 몸에서 분리되어 나온 오른팔이 눈길을 끈다. 홀로 분홍색을 띤 손은 이미 먼저 죽은 고기가 되어 열쇠를 돌리고 있다.

5

서울 시내에는 베이컨의 작품을 볼 수 있는 미술관이 있다. 한남동에 위치한 리움은 마리오 보타Mario Botta, 장 누벨Jean Nouvel, 렘 쿨하스Rem Koolhass가 설계했다는 사실만으로도 2004년 개관 당시 많은 눈길을 끌었다. 녹슨 스테인리스 스틸과 유리로 만들어진 장 누벨의 건물인 뮤지엄 2에는 국내외의 현대 미술품이 소장되어 있으며, 그중에는 베이컨의 작품도 속해 있다. 1962년에 제작된 「방 안에 있는 인물」은 그의 작품 중에서는 덜 폭력적으로 보이는 작품이다. 베이컨이 화가가 되기 전 가구 디자이너로 활동했던 이력을 떠올리게 하는 심플한 소파가 여기서도 등장한다. 가구라고 해도 소파나 침대가 하나 정도 놓여 있고 천장에서 전구가 하나 늘어져 있을 뿐이다. 처음에는 청록색과 짙은 남색이 어우러진 조화로운 공간이 눈길을 끈다. 베이컨이 이 작품을 제작했을 지저분한 작업실과 대조적으로 방 안 풍경은

단정하다. 반대로 이 방에서 어질러져 있는 것은 소파 위에 누워 있는 육체다. 뭉개진 얼굴과 이리저리 비틀어진 근육들로 원래의 형태를 찾아보기 힘들다.

얼핏 보면 몸을 움직일 때 생겨나는 한순간의 인상을 포착한 듯하지만 무언가 다르다. 그보다는 많은 시간들이다. 방 안에서 텔레비전을 보다가 혹은 잠이 오지 않아 몸을 뒤척이면서 누구든지 살다가 만들어내는 수많은 선과 면들로 이루어져 있다. 베이컨의 작업실에 쌓여 있던 종이와 천들이 계속 밟히거나 엉겨서 나름의 지형을 만들어낸 것처럼.

이사할 집을 찾다가 신림2동의 방에서 본 것도 그녀들의 몸이었다. 정확하게 말하면 몸이 남긴 냄새와 흔적이었다. 그들은 자신의 몸을 먹이기 위해 일을 하고, 토요일 아침에도 일찍 일어나 아직 잠이 덜 깬 몸을 씻어준다. 계절과 날씨에 맞춰 옷을 입히고, 때로는 입맛이 없어도 밥에 물을 말아 입에 떠넣곤 한다. 사는 동안 이리저리 움직이

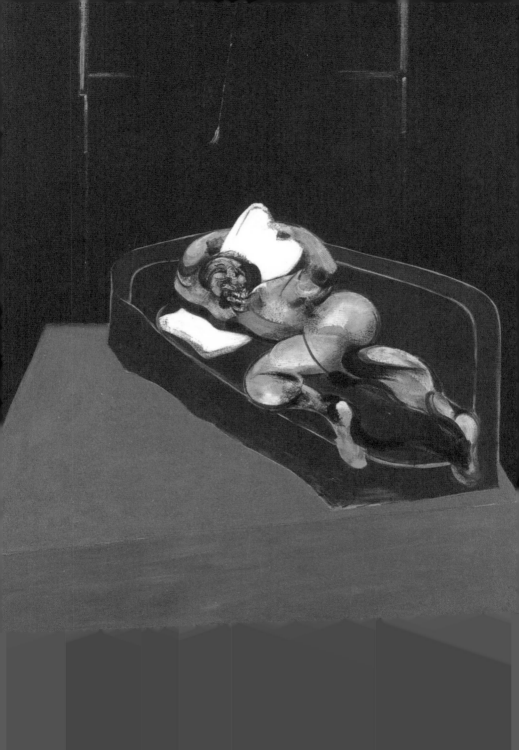

고 이래저래 고통받아야 하는 고기로서의 우리의 몸은 약하며 때로는 신경질적이다. 미덥지 않은데다가 언제든 사라질 수 있는 몸은 나의 거처인 동시에 감옥이다.

결국 내가 이사한 방은 그녀의 집과 걸어서 10분 정도 떨어진 곳이었다. 어두운 입구에서 열쇠를 돌리거나 방에서 낯선 냄새가 떠돌 때마다 이제는 어디론가 떠났을 그녀들을 종종 떠올리곤 했다. 토요일 아침 막 잠에서 깨어 문을 열어준 그녀가 그 방에 갇혀 있다고 느낀 것은 왜였을까. 나 역시 저녁이면 내 몸을 누이러 들어가는 이 방이 유일한 쉼터인 동시에 스스로를 가두는 곳이라는 것을 실감한다.

요즘도 501번 버스를 탈 때마다 그녀들의 방을 올려다보곤 한다. 정류장 맞은편으로 보이는 방은 여전히 절벽 위에 위태롭게 서 있다. 멀리서도 창문의 굵은 철창살이 눈에 들어왔다. 아무리 재주 좋은 도둑이라도 타고 들어갈 수 없을 정도로 높은 방에 창살이 있는 것이 처음부터 의아했다.

며칠 전 정류장에 섰을 때는 절벽에서 흔들리는 분홍색 무더기가 눈길을 끌었다. 봄이 오면 창밖으로 꽃이 펴서 예쁠 거라던 주인 아주머니의 말이 떠올랐다. 절벽에서 유일하게 꽃을 피운 나무는 마치 굵은 철창살을 가리기 위해 태어난 듯 한껏 몸을 부풀리고 있었다. 지금쯤 어디에선가 그녀들도 그 방에서 유일하게 화사했던 벚나무를 떠올리고 있을까.

시간 속에 머무르기

자주는 아니지만 어떤 시각적인 이미지는 육체를 공격하기도 한다.

◉ 국립현대미술관 과천관

일어나자마자 몸은 내 지시에 따라 일사분란하게 움직였다. 이를 닦고 입을 옷을 챙기면서 식빵을 토스트기에 넣고, 가방 속에 노트와 볼펜이 들어 있는지 확인했다. 아침부터 몸살 기운이 있는지 몸이 무거웠지만 그날이 아니면 전시를 놓칠 것 같았다. 5528번 버스에 오를 때 다리가 귀찮다는 신호를 보냈지만 가볍게 무시했다. 대공원역의 가파른 층계를 올라 정류장에 서 있자니 온몸 구석구석에서 오늘같이 무더운 날은 그냥 집에 있고 싶었다는 불평을 늘어놓기 시작한다. 다행히 국립현대미술관으로 가는 셔틀버스가 곧 도착했고, 옆자리에는 이십 대 초반으로 보이는 여자 둘이 앉았다. 둘 다 초행인 듯했는데 한 친구가 스마트폰을 들여다보며 미술관 가는 방법을 설명 중이었다. 셔틀버스와 걸어가는 방법 중 무엇이 더 빠를지를 논의하는 중에 이미 버스는 제법 울창한 숲으로 진입했다. 햇빛을 적당히 가려주는 녹색 잎 아래에서 몸도 기분이 나아졌는지 잠자코 있었다.

얼마 지나지 않아 오른편 숲 사이로 서울대공원의 놀이기구가 보였다. 파란색, 노란색으로 칠해진 롤러코스터는 워낙 찻길에 인접해 있

어서 이곳을 지날 때면 소리를 지르면서 내려오는 사람들의 얼굴이 보이곤 했다. 내심 오늘도, 라고 기대했지만 롤러코스터는 잠잠했고 대신 그 뒤편으로 바이킹을 타기 위해 줄을 선 사람들이 눈에 들어왔다. 5분 뒤 셔틀버스에서 내려 언덕을 오르자 익숙한 소리가 들렸다. 보로프스키의 「노래하는 사람」은 5미터가 넘는 장신의 철 조각이지만 엉덩이를 약간 뒤로 뺀 모습이 그날따라 어린아이 같아 보였다. 흰 양산을 쓴 할머니 셋이 저편에서 걸어왔는데 그중 누군가가 '노래하는 사람'의 허밍을 놀라울 정도로 똑같이 따라 하자 친구들이 여고생처럼 손바닥을 치며 까르르 웃었다.

그날 국립현대미술관에서 보려던 전시는 빌 비올라가 아니었다. 빌 비올라 전은 아직 전시 기간이 두 달 정도 남아 있었다. 오른편으로 들어가려다 방향을 바꾼 것은 전시를 다 보고 나면 잊어버리고 그냥 돌아갈지도 모른다는 생각이 들어서였다.

오랜만에 제1원형 전시실 앞에 섰다. 암흑 속에서 보이는 것은 출입구를 다 가릴 정도로 거대한 돌기둥뿐이었다. 안으로 들어가려고 하는데 바닥에 씌어 있는 큰 글씨가 눈에 들어왔다. "전시장 내부가 어두우니 주의하시길 바랍니다." 경고문을 읽고 들어섰는데도 방금 전 녹색 숲과 밝은 햇빛에 길들여졌던 눈이 먼저 긴장한다. 갑자기 시간이 뒤집히면서 밤의 세계가 된 데다가 도시에서는 쉽게 들을 수 없는

크고 낯선 소리가 기둥 뒤편에서 들렸다. 여기는 미술관이고, 갑자기 바닥이 푹 꺼질 리는 없다고 얘기해도 더 이상 몸은 내 말을 듣지 않는다. 하는 수 없이 보폭을 줄이고 조심스럽게 걸어 들어갔다.

　커다란 방 중앙에는 어떤 영상이 재생되고 있었는데 화면에는 어마어마한 양의 물이 넘쳐나고 있었다. 방금 전에 들은 소리는 과연 높은 절벽에서 떨어지는 폭포 한가운데로 들어가야 들을 법한 소리였다. 화면의 아랫부분에는 한 남자가 침대처럼 네모반듯한 돌 위에 누워서 엄청난 물을 고스란히 받고 있었다. 한참이 지나도 물은 그칠 생각이 없었다. 어느 정도 어둠 속에 눈이 길들여진 후 화면에서 조금 떨어진 좁고 긴 의자에 앉았다. 물이 쏟아지는 화면을 본 지 몇 초쯤 흘렀을까. 어느 순간 몸이 아래로 꺼지는 듯한 기분이 들었다. 아마도 컨디션이 좋지 않은 데다가 갑자기 어두운 곳에서 커다란 소리를 들었기 때문이라는 타당한 이유가 떠오르자 별로 걱정되지는 않았다. 하지만 내가 생각한 것보다 어지럼증은 길게 지속되었다. 아래로 떨어진다, 는 생각이 들었을 때 나도 모르게 앉아 있던 의자의 모서리를 붙들었다. 방금 전 숲 속에서 봤던 롤러코스터를 타면 이런 기분일지 궁금해졌다. 다른 점이 있다면 여러 시간대를 빙글빙글 돌면서 천천히 낙하하고 있었다는 것이다.

2

빌 비올라의 작품을 보면서 내가 떠올린 시간은 이제까지 살면서 두 번 의식을 잃었을 때였다. 한 번은 방 안에서였고, 한 번은 병원에서였으니까 둘 다 물과는 상관이 없었지만 웬일인지 그곳에 가 있었다. 첫 번째 경험은 초등학교 6학년 때였다. 방에 놓여 있던 사촌 동생의 장난감 그네를 타다가 바닥에 떨어졌는데 가슴께를 세게 부딪쳤다. 가족의 말에 의하면 코에서 차가운 숨이 나오다가 다시 뜨거운 숨이 나오면서 3, 4초 뒤 눈을 떴다고 한다.

그리고 두 번째 기억은 5년 전쯤 병원에서 피를 뽑았을 때였다. 첫 번째 경험은 순간이었던 반면 두 번째는 의식을 잃어가는 시간이 제법 길었다. 처음에는 피를 뽑던 간호사 얼굴의 눈, 코, 입이 없어지더니 그녀를 둘러싼 사물이 붉은색과 노란색의 평면이 되었다. 괜찮으냐고 반복해서 물어보는 간호사의 말소리도 점차 아득해졌다. 의식을 잃는 동안 느낀 것은 처음에는 시각이, 그다음에는 청각이 사라졌다는 점이었다. 그리고 마지막에 이르러 숨을 쉴 수 없다는 감각만 또렷하게 남았다. 호흡에 문제가 생기자 이곳에서 몸이 사라지는 것은 간단해 보였고, 이대로 끝이 나도 이상하지 않겠다는 생각이 들었다. 커다란 의자 위 늘어진 몸에 갇혀 의외로 차분히 그런 생각을 하고 있었다.

 빌 비올라의 작품을 보면서 그때를 기억해낸 것은 무엇보다도 호흡 때문이었다. 깊이를 알 수 없는 곳으로 떨어지면서도 현기증과 함께 제일 먼저 인식한 것은, 어둠 속에서 오르락내리락 움직이고 있는 내 몸이었다. 엄청난 양의 물과 거대한 소리가 얼굴을 덮어버렸지만 그 속에서 용케 숨을 쉬고 있다는, 아직 살아 있다는 당연한 사실을 떠올렸다.

 빌 비올라의 작품 「트리스탄 프로젝트」는 「트리스탄의 승천」(2005), 「불의 여인」(2005)으로 이루어져 있다. 중세 유럽의 비극적인 사랑 이야기인 '트리스탄과 이졸데'를 영상화한 것이다. 남자 주인공이 '사랑의 음료'를 잘못 마시고 자신을 키워준 백부의 부인이 될 여자를 사랑하게 되는 내용인데 두 주인공이 죽음으로써 끝이 난다. 비올라의 영상이 '트리스탄과 이졸데'의 이야기를 담고 있다는 사실을 모른다 해도 누구나 마지막 부분에서 그들이 죽음에 이르게 되었다는 것을 알 수 있다. 남자는 거센 물줄기를 따라 올라가다가 빛과 함께 위로 이끌려가며, 여자는 활활 타는 불 앞에 서 있다가 두 팔을 벌리고 물속으로 들어간다. '트리스탄과 이졸데'를 다루고 있지만 빌 비올라가 보여주는 것은 서사가 아닌, 오랜 시간 물을 맞다가 위로 올라가는 몸과 불 앞에 서 있던 여자가 물이 되어 사라지는 과정뿐이다.

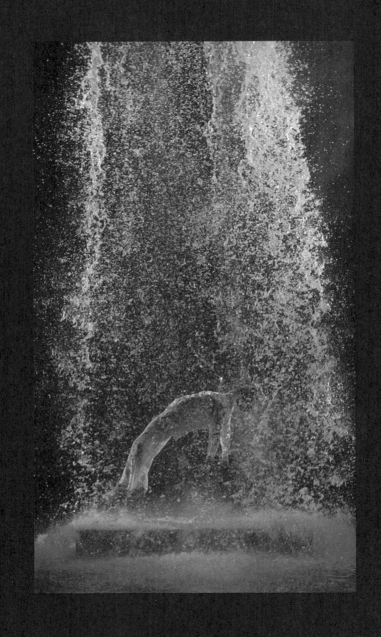

● BILL VIOLA Tristan's Ascension

(The Sound of a Mountain Under a Waterfall), 2005
Color High-Definition video projection; four channels of sound with subwoofer (4.1)
Screen size: 580×326 cm
Performer: John Hay
10:16 minutes
Photo: Kira Perov

● BILL VIOLA Fire Woman

2005
Color High-Definition video projection; four channels of sound with subwoofer (4.1)
Screen size: 580×326 cm; room dimensions variable
Performer: Robin Bonaccorsi
11:12 minutes
Photo: Kira Perov

3

빌 비올라는 1970년대 초반부터 지금까지 수많은 영상작품을 발표하면서 꾸준히 죽음의 문제를 다루어왔다. 화면에는 물이 자주 등장하는데 그가 여섯 살 때 겪었던 체험에서 기인한다. 비올라는 가족들과 휴가를 갔다가 물에 빠져 죽을 뻔한 적이 있었다. 몸이 강바닥까지 가라앉았는데, 눈을 뜬 순간 유토피아가 펼쳐졌다. 아름다운 물속 풍경과 물 위로 반사되는 빛. 자신의 삶에서 가장 평화로운 몇 초가 지나갔다. 훗날 어머니가 숨을 거둘 때 어둡고 두려운 순간만은 아니리라 생각할 수 있던 것도 그 몇 초 덕분이었다. 어머니가 세상을 떠난 해에 둘째 아들을 얻은 비올라는 아이러니하게도 자신의 눈앞에서 "죽을 운명을 가진 존재", 말하자면 '죽음'이 이 세상에 등장한 것을 보았다.

그는 이러한 경험으로 54분짜리 흑백비디오를 만들기도 했다. 「더 패싱The Passing」(1991)에는 풀벌레 소리, 밤하늘의 별, 병상의 어머니, 자신의 어린 시절, 건강했던 어머니의 모습 등이 담겨 있다. 마지막에는 물속에서 잠든 남자의 몸 위로 수면에서 비춰 들어오는 빛이 스쳐 지나가면서, 자신이 늘 그리워하는 여섯 살 때의 체험을 더듬는다. 그 다음 해에 제작된 「낭트 삼면화Nantes Triptych」(1992)에서는 탄생과 죽음을 나란히 보여주는 이미지가 등장한다. 왼쪽에는 아들을 출산하

는 아내, 그리고 오른쪽에는 호흡기에 의지한 채로 병상에 누워 있는 어머니, 가운데는 물속에 잠겨 있는 사람의 모습을 배치했다. 이 영상을 지배하는 것은 아이를 낳는 여인의 고통스럽고 거친 숨결과 죽어 가는 노인의 힘겨운 호흡이다.

'숨소리'는 물처럼 비올라의 작품에서 자주 등장하는 요소다. 이는 빌 비올라가 참선 수행으로 깨달음을 얻는 것을 중요시하는 불교의 한 종파인 선종禪宗에 매료된 체험과 무관하지 않다. 그는 일본의 불교학자인 스즈키 다이세츠鈴木大拙 등 동양종교에 관한 서적들을 탐독하고, 1980년부터 18개월간 일본에 체류하면서 선종과 노장사상을 접했다. 홀로 빈집에서 3일간 잠을 자지 않으려고 노력하는 자신의 모습을 담은 「빈집을 두드리는 이유」(1982)에서도 그의 관심이 드러난다. 고요한 가운데 비올라의 숨소리와 침을 삼키는 소리만이 반복되는데 뒤쪽에서 누군가가 느닷없이 비올라의 머리를 둘둘 말린 잡지로 때린다. 마치 스님이 수련하는 사람의 어깨를 죽비로 내려쳐서 졸음을 쫓는 방식처럼.

부처는 숨을 통해 명상이 시작된다고 보았고, 호흡은 불교의 명상에서 중요한 요소로 여겨진다. 비올라 역시 스스로에게 집중하는 것은 공기를 들이마시는 찰나에서부터 시작되며, 자신만의 깊고 고요한 장소를 채우는 숨을 통해 침묵 속에서 자신을 발견할 수 있다고 본다.

방금 전까지 나는 내 의지로 몸을 억지로 끌고 국립현대미술관까지 왔다고 믿었지만, 비올라의 작품 앞에서 상황은 완전히 바뀌었다. 몸의 감각에 완전히 제압당한 후 겨우 숨만 쉴 뿐이었고, 빈집에 갇혀 명상하는 수행자처럼 홀로 자신만이 아는 어딘가를 다녀왔다. 비올라가 의도하는 과정을 그대로 겪은 셈이다.

4

자주는 아니지만 어떤 시각적인 이미지는 육체를 공격하기도 한다. 공포를 느끼는 것에 그치지 않고 몸을 떨게 만들거나 질식할 것 같은 느낌에 정신을 잃게 하는 경우도 있다. 누군가는 비올라가 만들어낸 "풍경과 물, 빛, 색채의 아름다움은 견딜 수 없는 어떤 것"이어서 비명을 지르고 싶었다고 고백하기도 했다. 과연 비올라의 작품은 아름답지만 그 속에는 견디기 쉽지 않은 '지나침'이 있었다.

국립현대미술관의 제1원형 전시실에 들어갔을 때 본 장면은 「트리스탄 프로젝트」의 클라이맥스 부분이었다. 잠시 후 시작 부분으로 돌아가자 반듯한 돌 위에 누워 있는 남자의 모습이 보였다. 물이 후드득하고 한두 방울씩 내리다가 점차 물줄기가 굵어지고 남자가 견딜 수 있을까 라는 생각이 들 정도까지 거세진다. 결국 마지막에는 물고기

처럼 휘어진 남자의 몸이 위로 상승한다. 그 과정에서 '지나침'은 현실 세계라면 육안으로는 볼 수 없는 것들이 보였기 때문에 생겨난다. 폭포수의 물방울 하나하나가 크리스털처럼 손에 잡힐 듯 또렷하게 빛났고, 여자가 물로 변한 후 보이는 수면은 윤기가 넘치다 못해 검은 기름처럼, 때로는 수많은 뱀처럼 엉기며 출렁거렸다. 아름답지만 속을 알 수 없는, 끈적거리는 물속으로 끌려들어갈 것 같아 고개를 뒤로 뺄 정도였다.

흥미로운 점은 병원에서 현기증을 느꼈을 때는 시각과 청각이 사라졌지만, 비올라의 작품은 너무나 잘 보이고, 잘 들려서 현기증이 일었다는 것이다. 폭포수 속에서 물방울 하나하나를 분리해서 볼 수 있는 시력의 증대, 백 미터 절벽 아래로 떨어지는 폭포 한가운데 몸을 들인 것처럼 날카롭게 벼려진 청각을 얻은 덕분이었다.

현실에서 볼 수 없는 모습을 보게 되는 것은 비올라가 그렇게 만들었기 때문이다. 그는 초고속 촬영을 한 후 슬로 모션 기법을 사용해서 시간을 느리게 조절하는 방법을 쓴다. 1995년 작인 「인사The Greeting」는 1초 동안 300프레임을 담을 수 있는 초고속 카메라를 사용해서 녹화한 후에 본래 길이의 12배로 늘린 것이다. 우리는 두 여인이 만나서 손을 벌리고 기뻐하는 45초의 짧은 사건을 10분 동안 보게 된다. 2002년에 제작된 「의식Observance」 역시 카메라 앞으로 번갈아 나오는,

인물 열여덟 명의 표정을 차례로 느리게 보여준다. 그들은 무엇인가를 보고 놀라고 경악하거나 슬픔에 잠기며 울음을 터트리지만 끝까지 그들이 무엇을 보았는지는 보여주지 않는다. 아무런 정보도, 교훈이 담긴 이야기도 없다. 그런데 이 작품 앞에 서면 놀라운 일이 생긴다. 왜 슬퍼하는지 모르면서도 많은 관객들이 그 앞을 떠나지 못하고 눈물을 흘리면서 그들의 감정을 공유하는 것이다.

국립현대미술관으로 향하던 날 가방 속에는 '머무름의 기술'이라는 부제가 붙은 한병철의 『시간의 향기』가 들어 있었다. 저자는 현대인들이 "시간이 예전보다 빨리 흘러간다고 느끼는 것은 사건이 깊은 인상을 남기지 못한 채, 즉 경험이 되지 못한 채 빠르게 다음 사건으로 넘어가버리기 때문"이라고 진단한다. 수많은 정보가 넘쳐나지만 그 속에서 어떤 감정을 경험하기는 힘들다. 많은 것들이 그저 스쳐 지나간다. 빌 비올라는 빠르게 흘러가는 시간을 붙잡아 우리 손에 쥐어준다. 그 속에서 머무르면서 우리는 비로소 '시간의 향기'를 맡는다.

전시실을 나오면서 미술관에 빨리 가는 방법을 가늠하는 동안 숲의 풍경을 놓쳤던 셔틀버스 안에서의 두 여성이 떠올랐다.

◉ 조나단 보로프스키 「노래하는 사람」

1994, 알루미늄, 음향설치, 전기모터, 547×160×102cm
국립현대미술관 소장

5

전시를 보고 나오니 길게 줄지은 수십 대의 차량들이 보였다. 심한 정체 탓에 임시 셔틀버스 정류장까지 내려가야 했다. 천천히 걷는 동안에도 차들은 한 발자국도 움직이지 못했다. 선글라스를 쓴 한 운전자는 발목이 묶인 차들을 위해 인심을 쓴다는 듯 믿을 수 없을 정도로 큰 볼륨으로 조용필의 「Hello」를 틀었다. 6월의 네 번째 토요일, "Welcome to Seoul Land" 간판 아래에는 현실을 벗어나 유토피아를 찾은 사람들로 가득이었다.

그 옆에서 바이킹을 타고 떨어지면서 기세 좋게 소리를 지르는 사람들을 보니 방금 전 빌 비올라의 작품 앞에서 현기증을 느낀 순간이 떠올랐다. 이제 떨어지겠구나, 하고 앉아 있던 의자의 모서리를 잡았을 때 이게 뭐지, 부드러운 가죽 밑에서 느껴지는 단단한 감촉이 낯설었다. 마치 세상에 태어나 처음 의자를 만져본 것처럼. 시각과 청각은 빌 비올라의 세계 속에서 물을 흠뻑 맞고 있는데, 촉각만이 이쪽에 간신히 매달려 있었다. 시각과 청각, 촉각이 분리되는 순간 어디에 있는 것일까, 확신할 수 없었다. 확실한 것은 15초 남짓 나는 이쪽이 아닌 저쪽에 더 가까운 어딘가에 머물러 있었다는 점이다.

내가 예전에 의식을 잃기 직전은 아쉽게도 빌 비올라가 물속에서 본 평화롭고 아름다운 풍경과는 거리가 멀었다. 빌 비올라가 그려낸

죽음의 순간은 냉정하고 서늘했지만, 그래서 거짓이 없어 보였다. 무엇보다도 마지막에는 물로 씻겨 나간 듯 모든 것이 사라졌고, 불처럼 타오르던 사랑의 감정도 검은 물속에서 자작자작 사그라졌다. 어느 순간이 되면 모두 지나가버린다는 안도감을 주어서인지 마지막의 텅 빈 화면조차 따뜻하게 느껴졌다.

정류장에 거의 다 내려왔을 때에도 여전히 차들은 발이 묶여 있었다. 조용필의 노래는 이미 후렴구로 넘어갔다. "Hello Hello Hello Hello Hello 닫힌 너를 열어" 하늘에는 리프트를 타고 올라가는 사람들, 장미원 축제를 알리는 표지판 옆으로 은색 코끼리 열차가 지나갔다. 열차 속에는 귀를 활짝 펼친 코끼리처럼 웃는 사람들로 가득했다. 가족이거나 연인일 그들의 얼굴을 하나씩 유심히 바라봤다. 헬로, 나와 당신이 언젠가 겪게 될 죽음은 이곳과는 많이 다르겠지만 빌 비올라가 '유토피아' 같았다는 물속처럼 아름답기를.

● 국립현대미술관 과천관

THE
FUTURE
IS
NOW

대학동의 B양에게

직장 이야기를 할 때와는 달라진 음색으로 미. 술. 관. 을 발음하던 그녀는
올봄에 열릴 전시가 특히 기대된다고 했다.

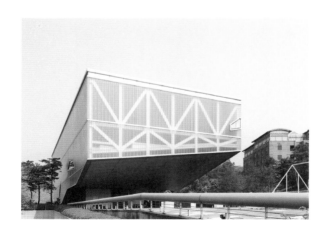

● 서울대학교미술관

　　토요일 오전 11시, 대학동의 어느 카페. 옆 테이블에는 사귄 지 얼마 안 되어 보이는 남녀가 앉아 있었다. 요즘 대학생들 사이에서 유행하는 야구점퍼를 입은 남자는 노란 리본이 묶인 사탕봉지를 내밀었다. 네다섯 살 연상으로 보이는 여자는 직장과 관련된 이런저런 화제를 올리다가 갑자기 입을 다물고 창밖을 봤다. 일 얘기로 화창한 주말 오전을 보내기에는 아깝다는 생각이 들었을까. 놀이터로 뛰어들어가는 아이들이 보였다.

　　"이 동네에 살아서 좋은 점은 딱 하나밖에 없어."

　　잔소리가 늘어지는 직장상사부터 턱에 난 뾰루지까지, 그녀의 모든 것을 알고 싶은 남자친구는 몸이 앞으로 기운다.

　　"걸어서 십 분 거리에 미술관이 있다는 거."

　　관악산, 관악도서관, 고시촌의 자랑인 싸고 맛있는 밥집과 1500원으로 강릉 테라로사의 커피를 즐길 수 있는 카페를 제치고 그녀의 리스트에서 서울대미술관이 1위를 차지하는 순간이었다. 직장 이야기를 할 때와는 달라진 음색으로 미. 술. 관. 을 발음하던 그녀는 올봄

에 열릴 전시가 특히 기대된다고 했다.

　무엇보다 그녀는 버스 정류장에서 바로 이어지는 서울대미술관 앞 오솔길을 좋아할지도 모른다. 버스에서 내려 몇 발자국 내딛기만 해도 그곳부터는 나무랄 데 없는 숲이다. 오른편으로는 서울대 마크 모양을 본뜬 정문이 있지만 담장개방 녹화사업으로 조성된 작은 숲이 훨씬 매력적인 출입구 역할을 한다. 에스 자로 유연하게 몸을 내주는 길 위에는 판판한 돌이 깔려 있고, 바로 모습을 드러내는 미술관 덕분에 힘들게 길을 찾을 필요도 없다. 멀리서도 하얀 건물 밑에서 작은 불빛이 보이는 것이 궁금한데, 막상 그 앞에 서면 공중에 떠 있는 듯한 건물의 형태에 더 마음을 빼앗긴다. 미술관은 짧고 뭉툭한 기둥 위에 얹혀 있는 셈인데 건물 바닥의 한 면이 지면보다도 낮게 내려와 지붕 역할을 하고 있다. 그 아래에서 새어 나오는 노란 빛은 고양이 꼬리가 흔들거리는 시계가 걸린 카페로 이끈다.

　'붕 떠 있는 조각'이라는 별명이 어울리는 최첨단 건축양식의 날렵한 지붕 아래 서 있으면 아이러니하게도 고대의 어느 동굴이 떠오른다. 길게 내려온 지붕이 동굴의 천장이 되고 나면 마당과 계단에 비와 바람을 피해 모인 구석기인들의 모습마저 그려진다. 이글루 모양을 한 고양이 집과 나란히 놓인 테이블은 긴 지붕 아래에서 더욱 안락해 보인다. 몇몇 사람들은 노란 산수유 꽃을 보거나 차를 마시면서 미술

 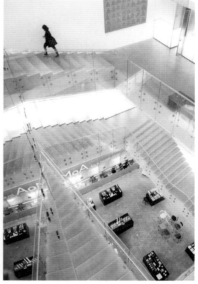

관에 들어가기 전에 워밍업을 하거나 미술관에서 현실로 복귀하기 전에 숨을 돌리는 중이다.

미술관에 들어갔다가 나오는 과정을 하나의 스토리로 본다면, 허구의 세계에서나 볼 법한 건물은 그럴듯한 도입부 역할을 한다. "질서, 정형화된 모델, 계보 등 다양한 속박으로부터의 자유"를 추구한다는 네덜란드의 건축가 렘 쿨하스가 원래 극작가였다는 이력을 떠올려봄 직하다.

2

올봄에 열린 「리퀘스트Re: Quest」는 나 역시 몇 달 전부터 기다리던 전시여서 오프닝에 맞춰 걸음을 재촉했다. 이미 언론에서는 "일본의 현대미술 40년사를 한눈에 볼 수 있는", "53명의 대표작 112점이 모인" 등의 수식어를 붙였다. 미술관 옆 층계를 오르자 광장 여기저기에서 물방울처럼 맺힌 빨간 생명체가 전시의 시작을 알리며 반짝였다. 입구로 들어서자 콘크리트 위에 모습을 드러냈던 구사마 야요이의 생명체들은 이제 거대한 형태로 부유하고 있었다. 지하 1층부터 꼭대기 층까지 탁 트인 공간에 떠 있는 풍선을 바라보며 계단을 올라 2층 전시실에 들어갔을 때 그녀들이 있었다.

지금은 자취를 감춘 엘리베이터 걸이었다. 한국에서도 1970년에만 해도 일고여덟 명을 모집하는 데 400명이 몰릴 정도로 전도유망한 직업이었다. 엘리베이터 걸을 처음 본 건 아마도 일곱 살쯤, 명동에 있던 백화점 안에서였다. 하얀 제복과 망사 장갑을 끼고 올라갑니다, 내려갑니다, 라고 안내하던 그녀는 모든 것이 화사했다. 하지만 아무리 눈을 마주치려고 해도 허공에 대고 웃는 언니가 결국은 무섭게 느껴졌던 기억이 있다.

엘리베이터 걸을 찍은 야나기 미와의 연작 중 하나인 이 사진의 제목은 「천국의 파라다이스 II」(1995). 대학원을 졸업한 후 야나기 미와는 우연히 백화점에서 엘리베이터 걸을 마주했다. 폐쇄적인 공간에서 시간을 보내는 그녀를 보며 느꼈던 불편함을 자신의 사진 속으로 불러들였다. 사진 속 빨간 제복을 입은 그녀들은 작은 엘리베이터 안에서 이제 막 풀려나온 듯하다. 몸에서 모든 힘이 빠진 듯 주저 물러앉아 있는 그녀들은 이번에도 나와 제대로 눈을 맞추지 않는다. 원형 천장, 차가워 보이는 바닥. 우리가 아는 거대한 소비의 상징인 백화점과는 무언가 다르다. 인공의 불빛이 비치는 수족관처럼 창백한 공간 속에서 그녀들은 아직 인어가 되지 못한 채 바닥에 가라앉아 있다. 이곳이 어디인지 모르겠지만 더 이상 웃지 않아도 되는, 타인의 시선과 멀리 떨어진 공간으로 흘러들어온 듯하다. 올라갑니다, 내려갑니다. 5층 아동복 코너입니다, 7층 식당가입니다, 와 같은 내용을 하루 종일

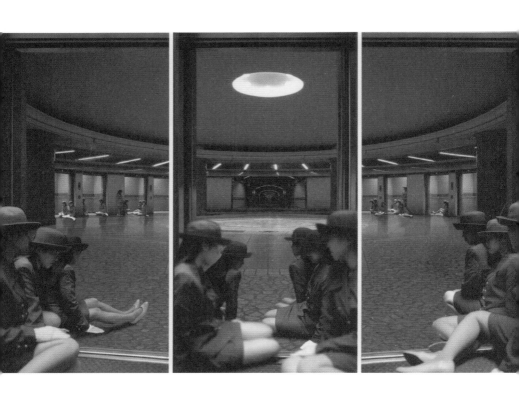

● 야나기 미와 「천국의 파라다이스Ⅱ」

1995, type C- print, 200×100cm each (3pcs)
국립국제미술관 소장(오사카)

서서 수백 번이고 말해야 했을 그녀들에게 입 다물고 앉을 수 있는
곳이 있다면 천국 중에서도 파라다이스일 것.

카페에서 만난 그녀는 대학에 입학한 뒤에야 자신이 다른 공부를
하고 싶다는 것을 깨달았다. 그때는 재수를 할 경제적 여유가 없어서
마음을 돌렸고, 지금은 새로운 일을 시작하기에는 나이가 버거웠다.
그럼에도 불구하고 그녀는 끊임없이 떠나고 싶었다. 북구의 한 나라
가 그녀의 입에 올랐다. 남자친구는 세상에 쉽고 재미있는 일은 없으
니 조금만 더 버텨보자고, 게다가 그곳은 빛이 적어 우울증이 걸리기
쉽다며 달랬다. 그녀가 이십 대 초반이었어도 자신을 훌쩍 떠났을 거
라고, 이제 곧 서른이 되어서 다행이라고 남자는 웃었다. 그녀는 남자
친구의 얼굴을 보다가 뜬금없이 양 손으로 자신의 눈가를 잡았다.
"스마일 페이스 증후군이라고 들어봤어?"
고객 앞에 서면 자연스럽게 눈과 입꼬리가 올라가는 자신의 얼굴
이 남의 가죽 같다고 했다. 눈가의 주름이 빨리 질 거라고 걱정하던
그녀는 그날 남자친구 앞에서는 한 번도 웃지 않았다.

3

그녀가 자신의 얼굴에 억지로 주름을 만들었을 때 난 야나기 미와의 또 다른 연작인 「마이 그랜드마더스My Grandmothers」를 떠올렸다. 일반 공모로 뽑힌 사람들에게 50년 후에 어떤 할머니가 되고 싶은지를 물은 후에 그 장면을 사진으로 찍은 작품이다. 한 장의 사진을 얻기위해 특수 분장으로 얼굴과 손에 주름을 만들고, 사진에 등장하는소품 하나까지 정성껏 골랐다. 드디어 할머니가 된 그녀들은 빨갛게염색한 머리를 휘날리며 젊은 남자친구와 오토바이를 타거나 뭉게구름이 많은 날 아침 홀로 인도양 상공을 나는 비행사로 등장하기도 한다. 상황이 늘 즐거운 것만은 아니어서 그녀들 중 누구는 숲 속에 누워 죽음을 맞이하기 직전이거나 세계가 멸망한 가운데에 놓여 있기도 하다.

「엘리베이터 걸」 연작에서는 똑같은 제복, 개성이 상실된 무표정한얼굴의 여성들이 다수 등장하는 데 반해 「마이 그랜드마더스」는 한명의 이야기가 주인공이다. 「엘리베이터 걸」 앞에서는 첫눈에는 구분이 안 가는 얼굴을 보며 그들의 내면을 상상하게 되지만, 「마이 그랜드마더스」의 여성은 좀 더 적극적으로 관객에게 다가온다. 사진 아래에는 그녀들이 꿈꾸는 할머니에 대한 이야기가 글로도 함께 등장한다.

2009년 도쿄도사진미술관에서 열린 「마이 그랜드마더스」 전을 보

면서 그녀들 대부분에게 호감을 품었는데, 전시장을 두 번째 돌기 시작할 즈음에 그 이유를 깨달았다. 팽팽한 피부를 화사한 화장으로 치장한 엘리베이터 걸은 자신의 인생 중 가장 아름다운 시절을 거치고 있지만, 그녀들 자신처럼 보이지 않는다. 반대로 특수 분장을 해서 50년 후를 몸으로 연기하는 모델들은 조금은 쑥스러울 수 있는 속내를 내보였고, 짧은 순간이지만 그녀들과 만날 수 있었다.

카페에서 만난 그녀가 눈가의 주름을 걱정했을 때 난 그녀를 야나기 미와의 카메라 앞에 세우고 싶었다. 50년 뒤라면 일흔여덟이나 일흔아홉, 더 이상 주름이나 늙음을 걱정하지 않아도 되는 나이다. 젊음과 힘 등 많은 것을 잃게 되는 나이를 상상하며 선택하는 단 한 장의 사진, 그녀라면 어떤 장면을 골랐을까. 자신의 꿈을 이룬 뒤 집에서 아침 식사를 하는 모습이거나 헤어졌던 남자친구와 핀란드나 스웨덴에서 우연히 다시 만나는 순간들이 떠올랐다. 이리저리 상상을 하다가 그녀가 50년 뒤에 꿈을 이뤘을지보다 왜 그 장면을 선택했을지가 더 궁금하다는 것을 알았다.

야나기 미와는 사진 속 모델이 말한 소원을 그대로, 즉시 들어주는 램프의 요정 같은 존재는 아니었다. 모델들은 50년 뒤를 상상하면서 왜 그 순간을 골랐는지 작가와 오랜 시간 대화를 나누어야 했다. 그 이유를 작가와 모델이 함께 분석하면서 마지막 한 장을 고를 때까지

장장 일 년이 걸리는 경우도 있었다. 그리고 특수 분장이라는 다소 복잡한 절차를 거쳐 드디어 자신이 꿈꾸는 할머니의 모습이 될 수 있었다. 그래서인지 그녀들은 카메라라는 대표적인 타인의 시선 앞에 노출되어 있는데도 자신 속에 침잠해 들어가 있는 듯하다. 엘리베이터 걸이 더 이상 타인과 닿지 않는, 어떤 곳에 가라앉아 있었듯이. 「마이 그랜드마더스」에서 연기하는 그녀들은 누구보다 자신이 현재 할머니가 아니며, 이 상황이 가짜라는 것을 알지만 진짜와 만나버린 듯하다.

야나기 미와는 강한 유대관계로 맺어진 할머니와 어머니의 밑에서 자랐다. 할머니와 어머니 두 분 다 가부장적인 아버지로부터 탈출구를 찾듯 연극에 빠져들었고, 야나기 미와가 배우가 되기를 원했다고 한다. 그녀는 그 꿈을 대신하려는 듯 초기 작품부터 연기하는 모델을 등장시켰고, 「마이 그랜드마더스」에서 작가 스스로 모델이 되기도 했다. 사진 속의 야나기 미와는 이미 입양된 아이들과 함께 새로운 식구가 될 아이를 만나러 여행을 떠나는 모습이다. 허리가 구부러진 할머니이지만 눈길을 헤쳐 나아가는 그녀는 강인한 동시에 부드럽고 푸근한 여신 같은 존재가 되어 있다.

● 야나기 미와 「My Grandmothers/ MIWA」

2001, type C-print, 100×120cm
도쿄도사진미술관 소장

4

올해 봄 「리퀘스트」전이 열리는 동안 난 다섯 번이나 서울대미술관을 찾았다. 그중 세 번은 한국의 관객을 만나기 위해 일본에서 건너온 작가들의 '아티스트 토크'를 듣기 위해서였다. 전시가 끝나고 며칠 뒤 버스로 미술관 앞을 지나치는데 작은 숲 속에는 때 지난 포스터가 아직도 걸려 있었다. 시간이 흐른 뒤에도 2013년의 봄을 떠올리면 작은 숲길에서 번갈아 피어나던 산수유와 철쭉, 빨간 제복을 입은 엘리베이터 걸이 기억의 그물에서 제일 먼저 건져져 나올 것이다. 그리고 토요일 오전 대학동의 카페에서 만났던 그녀도 함께.

그날 그녀는 매일 똑같은 일을 반복해야 하는 고단함에 대해 남자친구에게 20분 넘게 이야기하고 있었다. 그러다가 자신의 일처럼 되풀이되고 있는 푸념에 스스로 놀란 듯 갑자기 입을 다물었다. 그녀는 손님이 올 때마다 신제품 다리미의 기능에 대해 설명을 해야 하는 백화점 직원일 수도, 지루한 직장상사와 웃는 얼굴을 한 채 회의실에 갇힌 사무직일지도 모른다.

서울대미술관이 있어 대학동이 좋다고 했던 그녀는 전시실에서 엘리베이터 걸을 발견하고는 한동안 발걸음을 멈추지 않았을까. 자신만이 아는 깊숙한 곳으로 무표정하게 가라앉아버린 엘리베이터 걸에게 눈을 맞춘 채. 어쩌면 함께 전시를 보러 온 남자친구는 처음으로 말

하지 않아도 그녀의 마음을 이해할 수 있었을지도 모른다. 푸르스름
한 수족관 안에서 지느러미가 자라나 헤엄을 치듯 자연스럽게.

온 세계 사람들이
우리가 겪은 일을
다 알았으면 좋겠어

"우리가 강요에 못 이겨 했던 그 일을 역사에 남겨두어야 한다."
– 한국에서 처음으로 자신이 위안부였던 사실을 알린 김학순의 말.

○ 나눔의 집 일본군 위안부 역사관

1

 초등학생이 무슨 시험공부를 한다고 다섯 시 반에 일어났나 싶지만 그때는 나름 진지했다. 잠을 깨러 대문 밖으로 나갔다가 우연히 새벽의 시간을 발견했기 때문이었는지도 모른다. 앞으로 숱하게 마주할 일이었지만, 그때는 내 의지로 일찍 일어났다는 사실조차 새로웠다. 그리고 상쾌함, 쾌적함, 그 모든 기분 좋은 감각이 단 몇 초 만에 부서질 수 있다는 것도 알았다.

 같은 행동을 반복한 지 사흘 정도 되던 날은 유난히 안개가 짙었다. 여느 때처럼 대문께에 선 채 기지개를 펴고 있을 때, 10미터쯤 떨어진 거리에서 습기를 머금은 공기를 헤치고 한 여자가 나타났다. 처음 내 눈길을 끈 것은 커다란 솜사탕처럼 부푼 치마였다. 레이스가 잔뜩 달린, 애니메이션에서나 볼 법한 옷을 이십 대 초반의 언니가 입고 있는 것이 묘하게 느껴졌다. 흰 치마와 흰 스타킹, 미스코리아 대회에 나간 듯 웨이브를 풍성하게 살린 퍼머 머리에는 커다란 리본까지 달려 있었다. 그녀가 내 앞으로 스쳐 지나간 시간은 20초 남짓. 한참 뒤에야 그녀가 정말 미스코리아 진만큼 예뻤다고 깨달은 것은 다른 데 신경

을 빼앗겼던 탓이었다. 치마는 한쪽 단이 뜯어져 무릎 아래로 내려와 있었고, 얇은 천으로 된 소매 한쪽도 찢겨 너덜거렸다. 파란색 눈 화장조차 아파 보였다. 눈은 초점을 잃었고, 입은 벌어진 채 그녀는 절뚝거리면서 모퉁이를 돌아 사라졌다. 골목에는 아무도 없었다. 나는 그녀가 몸을 돌린 지점을 한참 쳐다보다가 집으로 들어갔다. 방문을 열고 책상 앞에 앉아 외울 것이 가장 많았던 사회 교과서를 폈다. 두 시간 뒤 엄마는 언제나처럼 도시락을 싸주셨고 동네 친구들이 학교에 가자고 내 이름을 불렀다. 모든 것이 평소와 똑같았다.

그리고 30년이 지나 그녀들을 만났다.

2

나는 그때 어렸지만 그녀에게서 나타난 폭력의 흔적, 게다가 그 성격이 어떠한 것인지를 짐작할 수 있었다. 다만 그날 새벽 집 안으로 숨어버리면서 아무것도 보지 않았다고 생각하기로 했다. 하지만 그렇게 마음먹은 탓인지 30년 가까이 지난 지금까지도 가끔씩 그녀는 내 기억 속에서 걸어 나왔다. 늘 대여섯 발자국 정도 떨어진 곳에서 하얀 치마에 화사한 화장을 하고 하이힐을 신은 채 절뚝거리는 그녀를 바라본다. 연인의 배신 때문에 충격을 받아 입을 벌린 채 물속으로

빠져 죽어가는, 존 에버렛 밀레이의 「오필리아」를 볼 때도, 안개가 내려앉은 새벽 강가를 운전하면서도 그녀 생각이 났다. 그리고 아직 쌀쌀한 기운이 남은 지난해 봄날, '나눔의 집'에서 오랜만에 그녀를 떠올렸다. 그날은 역사관 안에서 작가와의 인터뷰를 채록하는 일을 돕기로 되어 있었다. 1995년 경기도 광주군 퇴촌면에 설립된 일본군 위안부의 보금자리인 나눔의 집을 20년이 지나서야 처음 방문하게 된 것이었다.

인터뷰가 끝난 후에는 다른 일정 때문에 여유 시간이 20분 정도밖에 없었다. 역사관에는 이미 여러 책과 매체를 통해 봐왔던 일본군 위안부가 그린 크고 작은 그림이 두 줄로 걸려 있었다. 작품 하나하나를 지나 강덕경의 「빼앗긴 순정」 앞에 섰다. 그림 중앙에 모자로 얼굴을 가린 남자가 보였다. 나무의 형체를 한 남자는 수많은 다리를 단 채로 그녀에게 손을 내민다. 대지에는 화사한 분홍빛 꽃잎이 흩날리고 있다. 희생 혹은 근본이라는 주로 긍정적인 상징성을 지닌 뿌리. 하지만 이 그림에서 뿌리는 그녀를 강제로 범했던 수많은 남자들의 다리다. 뿌리가 튼튼해서 잎사귀에 윤기가 돌고 꽃이 탐스러울수록 나무 아래 알몸으로 누운 여자는 얼굴에서 손을 뗄 수가 없다.

이 그림을 그린 강덕경은 1929년 경상남도 진주에서 태어났다. 열여섯이 되던 해 일본인 담임교사는 우수한 학생이었던 그녀에게 '여자근로정신대'에 들어갈 것을 권유했다. 일본에 도착해서는 공장에서

비행기 부품 깎는 일을 하게 되었는데 일이 너무나 힘들었다. 무엇보다 배고픔을 참을 수 없었다. 어느 날 도망을 쳤지만 곧 잡혔고, 그 자리에서 강간당한 후 위안소로 끌려갔다. 나무 아래, 그날의 소녀가 된 그녀는 그림 속에 차마 자신의 얼굴을 그려넣지 못했다.

3

올해 가을, 나눔의 집을 다시 한 번 찾아가기로 마음먹었다. 경기도 퇴촌으로 가는 방법을 인터넷으로 검색하다가 우연히 일본 아사히신문에 난 기사를 읽었다. "위안소에 갔다. 하지만 말할 수 없다. 처자식에게도 폐가 될까 봐"라는 제목을 클릭하자 기사와 사진 한 장이 나왔다. 오사카에 산다는 90대 남자. 신변의 비밀을 보장하기 위해 사진에서 얼굴은 잘려 나갔고, 두 손만 보였다. 노인의 집에서 촬영한 것인지 손을 올린 상 위에는 가족사진이 놓여 있었다. 검버섯이 핀, 가

● 강덕경 「빼앗긴 순정」

1995, acrylic on canvas, 130×87cm
나눔의 집 일본군 위안부 역사관 소장

지런히 포갠 손에서 노인의 복잡한 마음이 읽혔다.

"태평양 전쟁이 시작된 1941년 만주의 국경수비대에 배속됐다. (중략) 매달 한 번 외출이 허용되면 위안소에 갔다. 건물의 특징상 '하얀 벽의 집'으로 불렸다. 언제나 순서를 기다리는 젊은 병사가 줄 서 있었다. 상대해주는 여성은 조선인이었다. 시간은 10분 정도. 마음의 평온함도 찾지 못한 채 사무적으로 마친 뒤에 밖으로 나왔다. 위안부와 일본어로 이야기를 나눈 적도 있었다. 그러나 왜 여기서 일하고 있는지 묻지 않았다. 나 자신도 매일 죽음을 각오하며 살았다. 그녀들이 불쌍하다는 생각은 없었다. 우리들도 소모품, 자유를 빼앗긴 새장 속의 새들끼리의, 동병상련과 같은 마음이었다."

노인의 마음속에 숨겨둔 기억을 끄집어낸 것은 "위안부가 필요했다는 점은 누구라도 알 수 있다"고 말한 오사카 시장 하시모토 도루의 발언이었다. 연일 위안부 문제가 보도되면서 마치 전쟁을 보고 온 것처럼 가볍게 말하는 그에게 분개했고, 위안부의 잔혹한 인생에 가슴이 아팠다. 하지만 고백할 수는 없었다. 무엇을 말한다 한들 세상은 자신들을 질책할 것이며 처와 자식, 손주에게도 폐를 끼치게 될 것이라는 말로 기사는 끝이 났다.

며칠 뒤 나눔의 집의 일본군 위안부 역사관을 찾아갔다. 강변역 앞

에서 1113-1번 버스를 타고 50분 남짓, 인터넷에서 검색한 대로 파라다이스 아파트 정거장에서 내린 후 택시에 올랐다. 운전기사는 친절했다. 어디서 무얼 타고 왔는지, 왜 이 먼 곳까지 혼자 왔느냐고 연거푸 묻더니 사무실부터 들러 관람료를 내라고, 또 돌아갈 때는 요금이 비싼 택시 대신 버스를 타라고 자세히 일러주었다. 사무실 앞에서 문을 열어야 할지 잠시 망설이고 있는데 안에서 기척을 느꼈는지 금세 사람이 나와 역사관이 있는 방향을 가르쳐주었다. 사무실 오른편에는 이미 세상을 뜬 일본군 위안부들의 추모비가 서 있었다. 돌 위에 쓰인 글을 하나씩 읽고 난 후 역사관으로 향했다.

유리문을 열자 좁은 입구에 걸린 큼지막한 사진이 눈에 들어왔다. 흰 치마저고리를 입고 모아 쥔 손 위에는 "우리가 강요에 못 이겨 했던 그 일을 역사에 남겨두어야 한다"라는 문장이 보였다. 한국에서 처음으로 자신이 일본군 위안부였던 사실을 알린 김학순의 말. 커다란 사진의 주인공은 두 손이었다. 손에 패인 주름에 시선이 머무르자 며칠 전 아사히신문에서 본 일본인 노인의 손이 떠올랐다. 어느새 그가 나타났고, 나와 함께 유리문을 닫았다. 실내로 들어가자마자 지하로 내려가는 층계가 보였다. 지하라고 해도 노르스름한 조명등이 켜져 있어 어둡지 않았지만, 그 앞에서 노인이 긴장하는 기색이 느껴졌다. 다리가 불편한 노인은 난간을 잡고 다소 가파른 열네 개의 층계를 조심스럽게 내려가기 시작했다.

층계 아래에는 구부러진 좁은 통로가 펼쳐졌고, 오른편 벽에 넉 장의 그림이 걸려 있었다. 흰 저고리, 까만 치마의 소녀가 숲 속에 앉아 홀로 버섯을 캐는데(김순덕, 「버섯 공출」), 누군가에게 팔이 잡힌 소녀는 화면을 가로질러 어딘가로 끌려간다. (김순덕, 「끌려감」) 너무 놀라 벌어진 입에서 외마디조차 나오지 못하고, 눈 주위로 번져 나가는 붉은 물감이 그녀가 얼마나 공포에 사로잡혀 있는지 보여준다. 그리고 어느새 커다란 배에 오른 소녀들의 모습. 역시 흰 저고리, 검은 치마를 입은 소녀들이 삼삼오오 갑판에 서 있다(이용녀, 「끌려가는 조선 처녀」). 거대한 바다에 가로막힌 소녀들은 도망칠 곳이 없다. 이미 결말을 아는 나는 어두워진 마음으로 마지막 그림 앞에 섰다. 그보다 더 어두운, 아무것도 보이지 않는 암흑. 네 번째 그림은 아무 그림도 걸리지 않은, 반질반질한 검은 돌이었다. 그 이후의 이야기를 그릴 수 없는 마음. 그 속을 짐작하면서 앞에 서 있는데, 텅 빈 그림 속에서 무언가가 떠올랐다. 마주 잡은 흰 손이었다. 깜짝 놀라 뒤로 물러나고 나서야 돌에 비친 내 손이라는 것을 알았다. 다시 다가가서 방금 전 입구에서 본 사진 속 할머니의 손처럼 맞잡아보는데 그 위에 검버섯이 난 노인의 손이 겹쳐졌다.

　그림을 뒤로하고 조그만 유리 진열장 앞으로 다가갔다. '삿쿠'라고 쓰인 물건을 들여다보고 있으려니 옆에 있던 노인이 말을 걸었다.

● 김순덕 「끌려감」

1995, acrylic on canvas, 114.5×154cm
나눔의 집 일본군 위안부 역사관 소장

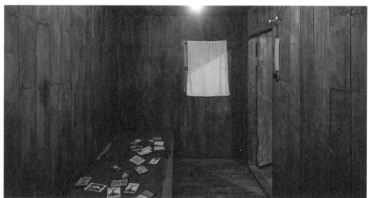

○ 나눔의집 일본군 위안부 역사관 입구계단
 역사관 내부 위안소 모형

군인들은 삿쿠(콘돔)를 쓰지 않는 경우가 많았다. 적지 않은 여성들이 성병에 걸렸다. 술에 취한 군인들이 위안부에게 폭력을 가하기도 했다. 죽기 전에 그녀에게 미안하다는 말을 하고 싶지만 아마도 나는 하지 못할 것이다. 무엇보다도 자식에게 그 사실을 들킬까 봐 두렵다.

표정이 어두워진 노인으로부터 몸을 돌리자 나무 벽에 달린 작은 유리창이 눈에 들어왔다. 그냥 지나칠 뻔했지만 벽 사이로 난 좁은 복도 끝에 열린 문이 보였다. 처음에 나는 그곳이 어디인지 알지 못했지만 노인은 금세 눈치를 챈 듯했다. 그 자리에서 꼼짝도 하지 않는 노인을 뒤로하고 문 안으로 들어섰다. 컴컴한 작은 방 안에는 침대가 하나 놓여 있었다. 당시의 위안소를 본따 만든 곳이었다. 침대 위에는 이불 한 장이 흐트러져 있고, 한 귀퉁이에는 작은 메모지 몇 장이 보였다. 봉사활동을 하려고 온 중학생이 쓴 것으로 보이는, "할머니, 정말 힘들었겠어요. 저라도 울겠어요"로 시작하는 쪽지와 함께 일본어로 쓴 편지도 있었다. 내가 한 장 한 장 다 읽을 때까지 노인은 방 안으로 들어오지 못한 채 뭐라고 중얼거리면서 문 밖에 서 있었다. 방에서 나오려는데 작은 창이 하나 더 있는 것이 눈에 들어왔다. 창을 가린 흰 천을 들춰보니 바로 앞에 벽이 서 있었다. 위안소 모형 중에서 그때의 상황을 가장 제대로 재현하고 있는 벽이었다. 군인들이 작전을 끝내고 돌아온다는 소문이 돌면 무서워 떨면서도 어디로도 도망갈 수 없

었던, 자궁내막염과 방광염 등의 후유증을 남긴, 위안부의 삶이 그 안에 갇혀 있었다.

위안소 모형에서 나오자 다시 층계가 보였다. 계단을 다 오르자 지하 특유의 싸늘한 기운이 사라지고 따뜻한 공기가 몸을 감쌌다. 동시에 눈에 들어오는 알록달록한 물체들. 이미 세상을 뜬 일본군 위안부의 영혼을 위무하는 윤석남의 여인상과 촛불, 그 주위에는 일본인 관람객들이 사죄의 의미로 걸어놓은 종이학들이 가득했다. "JR(동일본철도) 여성협의회, 진실을 후배들에게 전해줍니다", "일본군 위안부 문제의 하루라도 빠른 해결책"을 기원하는 글귀가 그 위에 쓰여 있었다. 벽 한 모퉁이에 여고 후배들이 붙여둔 노란 종이가 보여 까치발로 서서 기웃거리는 사이, 옆에서 노인은 초에 불을 붙이고 고개를 숙였다.

한쪽 벽면에는 조선인뿐만 아니라 일본군 위안부 생활을 했던 네덜란드, 필리핀 출신 여성들의 증언이 걸려 있었다. 그녀들의 얼굴이 찍힌 사진을 보면서 "생리도 시작하지 않은 나이"라는 표현이 반복해

◉ 윤석남 「빛의 아름다움, 생명의 존귀함」

1998, acrylic on wood, installation view, variable size
나눔의 집 일본군 위안부 역사관 소장

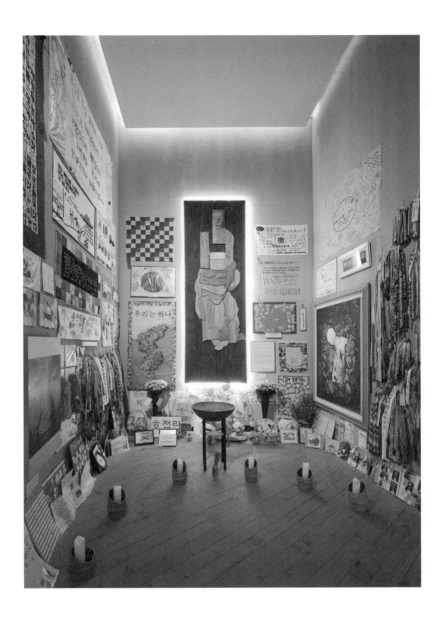

서 등장하는 그네들의 이야기를 하나씩 하나씩 읽어 내려갔다. 전시장 한켠에는 "낙원 같은 곳에 취직시켜주겠다"는 말에 속아서 일본군 위안부 생활을 시작하게 된 배봉기가 쓰던 그릇도 진열되어 있었다. 해방 후에 고향 사람을 볼 낯이 없다며 오키나와에 남은 그녀는 늘 살림살이를 윤이 나게 닦아두고, 머리에는 항상 수건을 쓰고 지냈다고 한다. 위안부 생활에서 얻은 결벽증 때문이었다. 인간에 대한 불신으로 사회와의 접촉도 끊고 살던 그녀가 겨우 마음을 연 것은 말년이 되어서였다. 진열장 앞에는 그녀의 육성을 들을 수 있는 헤드폰이 걸려 있었다. 일본군 위안부로 끌려오게 된 경위 등에 대한 질문이 오고 갔다. 그녀는 오랜 타지 생활에서 길이 잘 든 일본어로 답하고 있었다. 인터뷰를 하던 일본인 여성이 고향이 어디냐고 묻자 그녀는 지명을 댄다. 정확한 일본어 발음에서 빠져나온, 전혀 다른 억양과 리듬의 신례원. "신. 례. 원"이라고 몇 번이고 꾹꾹 눌러 발음하는 그녀의 마음이 잠시 그곳으로 다녀왔다는 것을 안다.

또다시 우리 앞에 좁은 계단이 놓여 있었다. 일본군 위안부의 그림이 이어지는 통로를 따라 올라가자 또 다른 전시 공간이 나왔다. 이미 세상을 뜬 할머니들이 썼던 신발과 시계, 그림도구들이 유리장 안에 진열되어 있었다. 노인은 유품뿐만 아니라 고개를 들어 그림 한 점한 점을 유심히 보았다. 강덕경의 「빼앗긴 순정」 앞에 선 노인은 한참

을 움직이지 못하다가 처음으로 비틀거렸다. 수많은 뿌리가 달린 나무 남자를 가리키며, 그 다리 중 두 개가 자신의 것이라고 했다.

노인은 친구와 술을 먹다가 자신이 위안소에 갔던 사실을 얘기한 적이 있었다. 자신의 죄를 뉘우치고 싶다는 속내를 밝히자 그들은 하나같이 말렸다. 그 역시 전쟁이 시켜서 한 짓이었을 뿐, 어쩔 수 없었다며 망각하고자 노력해왔다. 아이러니하게도 자신의 죄를 인정한 자는 평생을 죄의식 속에서 괴롭게 살지 않는가. 자신은 쉬운 길을 택했고 아직까지는 성공했노라며 나를 바라봤다.

4

기념관을 나서자 바람이 한층 더 쌀쌀해졌다. 그날 난 운 좋게도 한 시간 남짓 홀로 전시장 안에 있었다. 오후 두 시가 되자 약속이나 한 듯이 단체 관람객 세 팀이 차례로 들어왔다. 그리 넓지 않은 전시장은 고등학생들과 초등학생들, 그리고 일본인 관람객들로 가득 찼다. 열여섯 살 남짓한 소녀들이 재잘거리며 들어오는 순간 노인은 어디론가 사라졌다.

고등학생들은 이곳에서 봉사활동을 하는 것이 익숙한 듯했다. 초등학생들에게 일본군 위안부와 수요시위에 대해 큰 목소리로 설명을

◉ 고 강덕경 할머니 1주기 추모비

해주는 남학생과 스무 명 남짓한 일본인 단체 손님을 지나쳐 전시관 밖으로 나왔다. 난 전화를 걸어 콜택시를 부른 후에 강덕경의 추모비를 지나 야외 전시장을 다시 둘러봤다. 커다란 빗자루를 든 여고생들은 하나같이 짧은 치마를 입고, 건강한 다리를 내놓은 채 낙엽을 치우고 있었다. 낙엽이 구르는 것만 봐도 웃는 나이라는 말이 무색하지 않게 웃음소리가 끊이지 않았다. 그녀들처럼 소녀였던 일본군 위안부의 모습을 떠올리는 동안 학생들의 웃음소리가 점차 나눔의 집을 단단하게 감쌌다.

택시에 오르자 아까 그 운전기사였다. 너무도 상세하게 버스 타고 돌아가는 길을 가르쳐주었기 때문에 택시를 부른 것이 미안하게 느껴질 정도였다. 그러나 운전기사는 오히려 하루에 두 번 손님이 된 인연에 친근감을 느꼈는지 자신의 얘기를 풀어놓기 시작했다. 서울을 떠나 경기도로 오게 된 이유, 나눔의 집 앞의 도로가 너무 좁아서 관광버스가 들어가기 힘든 점을 걱정했다. 잠시 뒤 그는 역사관을 찾는 일본인들의 생각을 잘 모르겠다고 했다. 자신 역시 위안부 역사관에 한 번도 들어가본 적이 없다고도 말했다. 수십 번도 넘게 손님을 실어 날랐을 그가 한 번도 역사관을 찾지 않은 것은 아마도 그녀들의 과거를 마주하는 행위 자체가 적지 않은 괴로움을 수반하기 때문일 것이다. 잠시 침묵이 있었지만, 난 다소 길게, 더듬거리며 대답을 했다. 역

사관 안에 걸린 할머니들의 그림, 사죄하는 마음에서 일본인이 가져다놓은 종이학과 편지에 대해서.

언젠가 그가 택시를 세워두고 역사관 안에 들어가보기를 바랐듯이 신문 기사에 실렸던 일본인 노인이 자신의 죄를 고백하게 될 날도 그려본다. "집단이 시켜서 한 행위라고 변명하는 한, 결국은 자신의 인생도 없었던 것이 된다. 개인이 아니라 집단으로 죽게 되는 것"이라고 중국에서의 학살행위를 인정하고 평생 사죄한 어떤 일본 군인의 말처럼. 집단 속에서 지워진 이름과, 신문 사진 속에 잘려버린 자신의 얼굴을 찾아 들고서.

미술관도 박물관도 아닌 일본군 위안부의 집과 역사관에 관한 이야기를 쓰게 된 것은 이 한 문장에서 시작되었다.

"온 세계 사람들이 우리가 겪은 일을 다 알았으면 좋겠어."

그녀들이 오랫동안 숨겨왔던, 스스로조차 지우고 싶은 기억을 말하게 된 진짜 이유. 벚꽃나무 아래서 두 손으로 가렸던 얼굴을 들고서 묻어왔던 사실을 말하기 위해 마이크 앞에 섰던 순간. 자신을 쳐다보는 수많은 사람들을 향한, 그 첫마디의 떨림이 전해져왔기 때문이다.